수행평가 대비 이론

풍경수채화

김수산나 지음

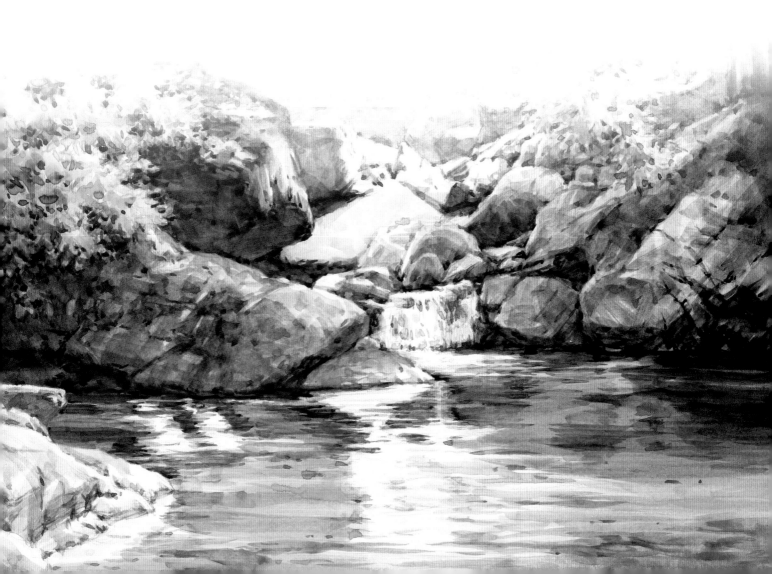

풍경 수채화를 시작하며

들어가는 말

그동안 우리나라에서 출간된 실기교재들은 주로 입시를 앞두고 있는 고등학생을 위한 경우가 많거나, 외국 서적을 번역하여 취미생이나 작가들이 참고로 삼을 수 있는 실기도서가 주종을 이루어왔다. 물론 처음 그림을 시작하는 시기가 '그 어느 때' 라고 일정하게 정해져있지 않기에 본인의 연령대와 취향에 맞는 교재를 선택하면 되겠지만, 유독 풍경수채화 부문은 중학생에서 고등학교 저학년 정도의 나이에 초점을 맞춘 경우가 없어, 현장에서 실기교육을 하는 사람의 한명으로 답답함을 느껴왔었다. 더구나 매년 봄이 시작되면서 각종 공모전이나 사생대회가 열리는 사이에 여름이 지나고 가을 실기대회까지 마치는 과정을 보면, 정물수채화에 익숙한 학생들이 정물과 풍경의 공통점과 차이점에 대해 이해할 틈도 없이 서툴고 급하게 사생대회를 넘기고 있다는 안타까움이 늘 남아 있었다.

그러던 중에 계획하게 된 주니어를 위한 실기교재는 설레임과 기대가 큰 작업이지만, 막상 그림의 난이도와 밀도, 완성도를 어느 정도로 잡느냐가 가장 큰 고민이 되는 부분이었고, 그 결과 그리기를 좋아하는 청소년이 첫걸음부터 수월하게 소화하기 적당한 내용이 될 수 있도록 실기내용의 방향을 잡았음을 밝힌다. 수채화를 처음 접하는 분이라 하여도 개인의 실기역량에 따라 충분히 함께 할 수 있다고 생각하므로, 교재의 페이지가 넘어갈수록 실기 난이도가 점차 높아진다 하여도 각자의 단계에서 받아들일 수 있는 정도로 응용하여 따라하면 더 큰 진전이 있을 것이다.

각각의 그림에는 실제 사용한 색상표를 따로 만들어 두었다. 한 가지 색을 사용하거나 너무 적은 양의 색을 칠한 경우는 색상정보가 없어도 되지만, 혼색한 경우에는 따라 하기가 어려우므로, 그림을 그리는 중에 색상을 두 개 이상 섞었을 때마다 표시를 한 것이므로 보이는 순서대로 색을 만들면 편할 것이다.

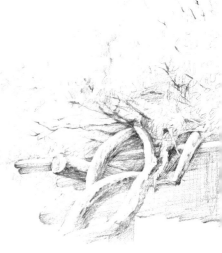

청소년을 위한 풍경수채화이기에 그야말로 기초가 되는 이론적인 부분과, 꼭 짚고 넘어가야 하는 기본이 되는 내용들을 위한 필요 대상에 중점을 두었다. 그러다 보니 다양한 풍경 소재들을 두루 경험하기에는 지면상 제약이 있어 더 많은 복잡한 구도나 밀도가 깊은 그림들을 많이 싣기 어려웠으나, 본 교재를 통하여 차근차근 과정을 익힌 이후의 작업들은 무한 창조로 재도약할 수 있는 본인만의 그림으로 창작되리라 믿어 의심치 않는다.

세상의 모든 전문가들이 한 목소리로 말하는 진리가 있다면 '튼튼한 기초'의 중요성이듯이, 아마츄어에서 프로로 향하고 있는 여러분에게 이 한 권의 책과 스케치북이 든든한 첫 걸음의 잊을 수 없는 친구가 되기 바란다.

끝으로 교재를 만드느라 먼 거리에서 한걸음에 달려와 깊은 밤까지 글쓰기와 예시작에 전념하며 시작에서 끝까지 무한한 열정을 쏟아 부은 고미숙 선생님과, 방학을 이용하여 틈틈이 연구작을 그린 김수현 선생님, 모든 촬영과 보정에 기꺼이 시간을 내어 준 김용대 선생님께 감사의 인사를 드린다.

2012년 논산에서 김수산나

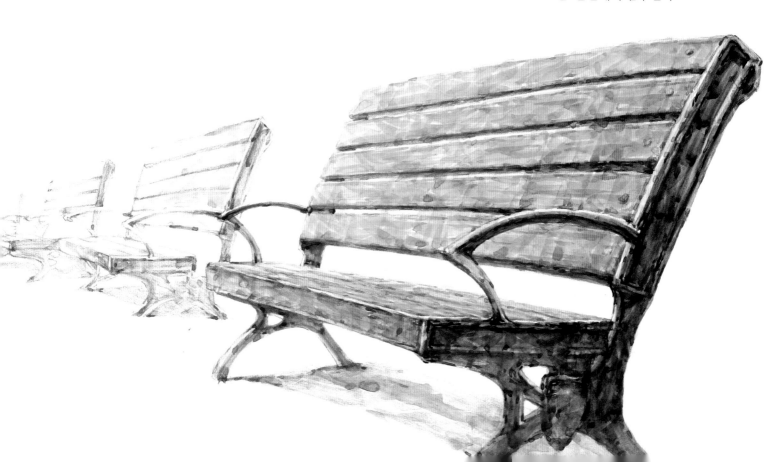

Basic

개체표현

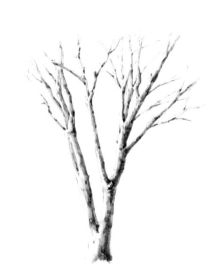

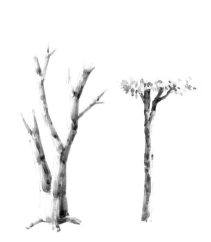

주제가 있는 풍경그리기

풍경수채화 완성

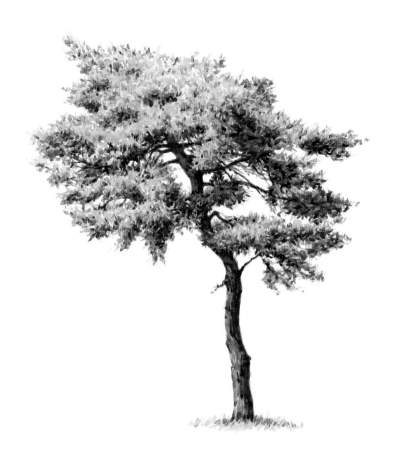

수채화 시작하기

기본화구

수채화 실기에 들어서기에 앞서 여러분은 먼저 어떠한 실기도구를 준비해야 할지 결정해야 하는데, 가능하다면 모든 도구들은 전문화방에서 구입하기를 권한다. 종이의 두께나 붓의 품질, 수채화 물감의 발색도에 따라서 본인이 연습하고자 하는 그림의 질적인 차이가 크게 나기 때문인데, 그렇다고 해서 무조건 가격이 비싼 물품이나 외국회사의 제품이 우수한 것은 아니므로 이미 그림을 시작한 선배나 선생님의 조언이 필요하다. 연필이나 지우개와 같이 소소한 화구도 일반 문구용과 화방용품의 차이가 분명하므로 화방주인에게 조언을 구하는 것도 좋은 방법이다.

팔레트
칸이 많은 팔레트로 구입하되, 색을 혼합하여 사용하는 부분의 칸은 나뉘어 있지 않고 넓은 것이 채색할 때 편리하다. 팔레트 사용 후에는 반드시 넓은 붓이나 티슈로 닦아야 팔레트에 물감색이 침투하여 변색하는 것을 피할 수 있다.

붓
일반적으로 가격이 비쌀수록 좋은 붓이지만, 초보일 때에는 화방이나 선생님께서 권하는 붓으로 선택하는 것이 안전하다. 투명수채화를 위한 붓은 둥근 붓(환필)으로 10호,12호, 14호, 18호 혹은 12호,18호 2종류면 무난히 사용할 수 있고, 바탕칠이나, 넓은 면을 칠하기에 좋은 평붓도 하나 준비하는 것이 좋다. 붓은 사용 시 물통에 너무 오래 담가놓는 것은 피하고, 물기를 닦아낸 후 보관해야 오래 사용할 수 있다.

물감

세트로 판매하고 있는 물감 중 '전문가용'으로 구입하거나 낱개로 구입하는 것이 가능한 15㎖ 크기로 기본색상을 포함하여 20색 이상을 준비한다. 팔레트에 물감을 짤 때에는 물감 세트에 놓인 순서대로 짜는 것이 좋으며 처음 물감을 짠 후에는 팔레트를 펼쳐놓은 상태로 건조시켜 굳게 해야 물감이 흐르는 것을 막을 수 있다.

물통과 붓통

물통에 물을 받을 때에는 물통의 중간 이상 물의 양을 받아 붓에 물감을 충분히 씻을 수 있도록 한다. 요즘 물통은 칸으로 나뉘어져 있는 것이 있으므로 색을 섞을 때 매번 물을 갈지 않아도 깨끗한 물로 그릴 수 있는 장점이 있으므로 자신의 필요에 맞게 구입하는 것도 좋겠다. 붓통은 붓이 길이의 중간 이상 정도로 구입하며 붓은 건조 후 꽂아 보관한다.

타월 / 휴지

물의 양을 조절하거나 팔레트를 정리하는데 쓰인다.
걸레나 휴지보다는 주방용 키친타월이 화장지보다 보푸라기도 적고 물에 잘 견딘다.

기타 도구들

집게, 종이테이프, 칼

종이와 연필

종이의 품질이 나쁘면 그림이 망가지는 것을 막을 수 없으므로 전문 화방에서 구입하되, 낱장의 무게가 200g 이상인 캔트지로 구입한다. 또한 손으로 만지거나 눈으로 앞뒷면을 비교해 보았을 때 종이 결이 매끄러운 면이 앞면이므로, 종이의 앞과 뒤를 구분하여 사용하는 습관을 들이도록 한다. 미술용 지우개와 연필도 구입하며, 2B와 4B연필 두 종류를 사용해본 후 자신에게 더 잘 맞는 연필로 선택한다.

수채화의 다양한 기법

본격적으로 실기에 들어가기에 앞서 수채화에 필요한 기법과 붓터치를 먼저 연습해보자. 이 책에서 중심으로 두고 있는 학생으로서 배우고 익히는 수채화 실기방식은, 일반인들이나 전문 수채화가들이 다양하게 구사하는 기법적인 부분과 뚜렷한 차이가 있다. 학생다운 그림을 향하는 방법으로는 가장 기초가되는 겹쳐 칠하기를 기준으로 하여 채색법을 익히게 되며, 한 장의 그림을 완성하게 되는 과정에서 부분적으로 번지기나 남겨놓고 칠하는 방법, 그라데이션을 유도하는 채색부분을 선택하는 등의 소소한 기법들은 그림 안에서 너무 튀지 않는 범위 안에서 자연스럽게 녹아들듯이 활용하는 방식을 권장한다. 잘 그려진 작품 수채화를 대하게 되면 다양하거나 화려한 수채화 기법들이 무궁무진하게 활용되는 것을 볼수 있지만, 기초가 튼튼해야 건축물이 세월을 이겨내듯이, 이제 막 수채화를 시작하는 초급자의 입장에서는 실기 초기의 기본기를 차근차근 밟아나가는 것이 나중에 더욱 깊이 있는 그림으로 확장시킬 수 있는 길이다.

겹쳐 칠하기

투명수채화에서 가장 많이 사용하는 방법으로, 먼저 칠한 터치가 완전히 마른 후 터치의 방향, 즉 기울기를 다르게 하여 겹쳐 칠하면 색상의 깊이와 색감이 달라지는 것을 볼 수 있다.

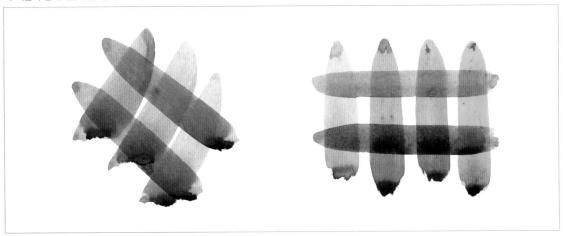

닦아내기와 긁어내기

마르지 않았을 때 깨끗한 붓에 물만 묻혀 닦아 내거나, 완전히 마른후 같은 방법으로 닦아내면 잘못 그려진 부분을 수정하거나 밝게 강조하는 효과가 나타난다. 긁어내기는 완전히 물감이 말랐을 경우 칼이나, 송곳의 뾰족한 부분을 이용하여 가장 밝은 흰색을 나타내는데 쓰인다.

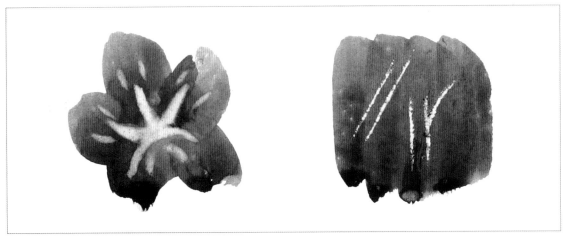

번지기

겹쳐 칠하기와는 반대로, 먼저 칠한 색이 마르기 전에 다른 색감을 칠하면 물감과 물감이 서로 섞이면서 색상이 번지는 효과가 나타난다.

남겨 놓고 칠하기

투명수채화 기법에서는 흰색 물감을 사용하지 않으므로 종이의 흰색이나 밝은 면을 유지하기 위해서 남겨놓고 칠하는 방법이 주로 쓰인다.

음영효과(그라데이션)

점차로 진해지거나 흐려지는 효과로, 주로 풍경화에서 하늘이나 들판 같이 넓은 부분이나 바탕을 처리할 때 사용하는 기법이다. 앞에서 칠한 색이 완전히 마르기 전에 연결하여 채색하며, 붓 자욱이 남지 않도록 유의한다.

Tip 이 책에 실린 기초과정에 사용된 재료들은 여러분이 따라하기 수월하도록 신한수채물감(SWC,15ml) 32색 셋트와, 루벤스 둥근붓 10호 ,12호, 14호와 루벤스 평붓 1호를 사용했다. 그러나 책의 뒷부분, 즉 부분이 아닌 전체를 설명하며 그린 완성 그림들은 최근에 새로 출시된 미션골드 수채화 물감(15ml, 32색 셋트)을 사용했음을 밝힌다. 각 그림에 실은 색상표는 단색으로 칠한색은 표시하지 않았으며, 2가지 이상의 색을 섞은 경우에는 그림의 진행 순서에 맞게 터치하여 섞은 물감의 이름들을 함께 적었으니 적극적으로 응용해 보기 바란다.

붓 터치와 색상별 단계 연습

수채화의 붓터치는 익숙함이 필요한 영역이기에 초보과정에서 충분한 연습이 요구된다. 처음에는 교재를 보고 따라 하면서 어느 정도 붓이 손에 익숙해지게 되면, 팔레트에 있는 원하는 색을 붓에 묻혀 연습해 보자. 조금씩 시간이 지나게 되면 얼마만큼의 물을 섞어야 하고, 물감의 농도를 어떻게 맞춰야 하는지에 대한 느낌이 닿게 될 것이다. 터치연습을 하면서 사용하고 있는 붓의 상태에 대해서도 주의를 기울여 볼 필요가 있는데, 붓질을 한 후에도 붓의 털이 눕혀진 상태로 기울어져 있게 되면 붓의 탄력이 떨어지는 낮은 품질이므로 다른 붓으로 바꾸어 사용해 보도록 한다. 터치 후에 붓 몸이 제 위치로 돌아가는 붓은 모질이 좋은 상품이다. 연습하기에 좋은 붓의 두께는 상품화되어 있는 12호 붓을 사용하면 적당하며, 그리기가 끝나면 사용한 붓을 물에 깨끗이 헹구어 붓 안쪽에 고여 있는 물감을 완전히 빼낸 후, 타월이나 티슈를 이용하여 물기를 걷어내고 눕히거나 세워서 보관한다.

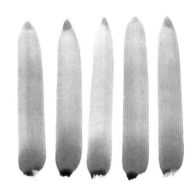

내리긋기

세워긋기 라고도 부르는 터치법이다. 붓을 도화지와 60~70도 정도의 기울기로 대고 아래로 주욱 내리 긋는 방법이다. 붓 전체가 종이에 닿았다가 내 몸 쪽으로 붓을 잡아뺀다는 느낌으로 떼어낸다. 붓을 떼는 순간은 약간 빠르게 속도를 높여야 물방울이 보기 좋게 맺힌다.

가로로 긋기

붓이 종이와 닿는 순간부터 붓 몸까지 전체를 꾸~욱 눌러 긋는다고 생각하며 칠한다. 붓을 떼는 방법을 빗대어 긋기와 같다. 붓에 묻어있는 물감과 물의 양이 너무 많으면, 가로로 흥건한 물고임 자욱이 생기거나 흘러버리게 되니 물의 조절이 필수이다.

빗대어 긋기

내리긋기와 같은 방법이지만, 터치가 시작되는 붓면이 넓어지므로 붓의 각도가 좀 더 좁혀져야 편안하게 빗대어 그을 수 있다. 붓을 누인 각도로 기울인 사선방향을 향해 터치를 긋되, 붓을 떼는 순간은 진행하던 방향을 향해 붓을 약간 들어내며 빠르게 떼어낸다.

떠내듯 긋기

다른 터치 법에서는 종이에 붓이 긋고 가는 시간과 면적이 컸지만, 떠내듯 긋기에서는 붓이 종이에 닿는 순간이 말 그대로 수저로 국을 떠내듯이 짧다. 마치 칼로 깎은 연필에서 떨어져 나오는 나뭇조각처럼 힘 있는 모양이 되도록 연습해 본다.

붓 끝으로 긋기

개체의 부분묘사나 어둠 포인트 처리를 위한 터치 연습이다. 붓에 묻은 색과 물의 양이 적으면 뻑뻑한 터치가 되고, 많을 경우에는 칠하나 마나인 물 범벅이 된다. 터치의 끝에 딱 한 방울 정도만 맺히는 물량이 되도록 연습한다.

습윤법 건필법

터치 연결하기(습윤법, 건필법)

팔레트에 물의 양이 적당한 색상을 듬뿍 만들어 놓은 후, 터치와 터치가 겹치지 않도록 주의하며 빠르게 색상을 연결하며 칠해 나간다. 두세 번 빠르게 터치를 칠한 다음에 생긴 물방울들이 미처 마르기 전에 다음 붓이 그 물방울을 살짝 덮어 마치 물방울을 몰고 가듯이 터치로 연결하는 습윤법과, 밑색이 마른 후에 조금씩 터치를 쌓아올리는 건필법으로 나누어 연습해 보자.

물로만 조절하는 색의 명도단계 연습

색의 명도단계는 단순하게 밝고 어두움의 구분이라고 이해할 수 있으나, 좀 더 자세히 말하자면 색상의 무게가 보여지는 정도라고 해석할 수 있다. 밝은 색으로 갈수록 색이 전달하는 무게감은 가벼워지며 반대로 어두운 쪽으로 갈수록 색상이 무겁게 느껴지는 단계를 구분하여 만들어 보자. 팔레트에서 원하는 색상을 선택한 후, 물감과 섞는 물의 양만으로 조절하여 진하고 흐림(무거움에서 가벼움으로)의 명도단계를 충분히 연습하자.

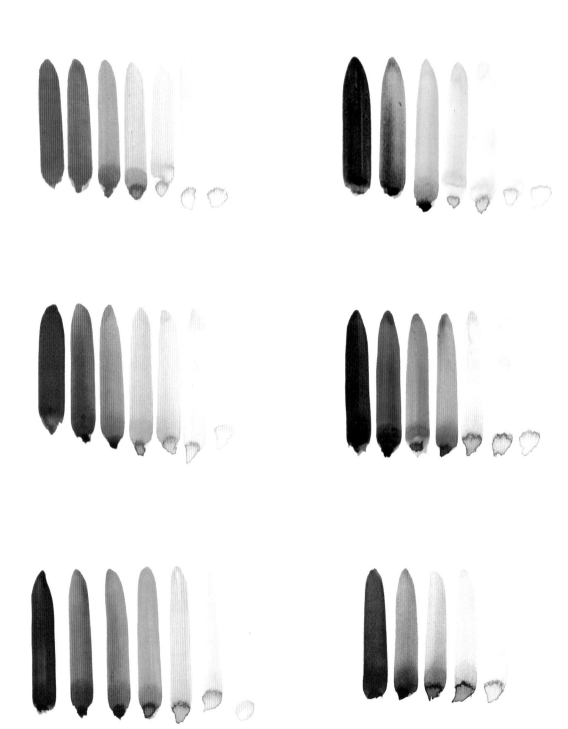

무채색 만들기

무채색이란 색채학에서 학술적인 용어로는 중성색이라고 부르는 색상으로, 여러분이 만들어 사용하게 되는 다양한 색상 중에서 꼭 꼬집어 어떤 색이라고 정확히 규정하기가 어려운 색을 일컫는다고 이해하면 쉬울 것이다. 무채색을 만드는 가장 쉬운 방법으로는 보색관계에 있는 따뜻한 계열 (브라운 계열) +차가운 계열(블루 계열)을 함께 섞으며 색상의 정도차이를 살펴보는 것이다. 이렇게 서로 반대되는 보색들을 혼색하면 블랙에 가까운 색상이 나오는데, 여기에 물과 물감을 이용하여 섞는 배율을 다르게 하여 무채색을 만들어보자.

여기에서는 신한 물감만을 사용했으나 개인적으로 가지고 있는 물감의 제조사에 따라 색상종류와 이름이 달라질 수 있으므로 유사한 색상을 찾아 연습하면 될 것이다.

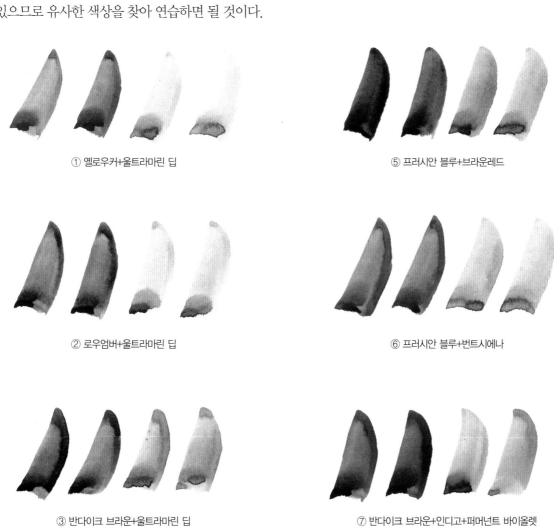

① 옐로우커+울트라마린 딥

⑤ 프러시안 블루+브라운레드

② 로우엄버+울트라마린 딥

⑥ 프러시안 블루+번트시에나

③ 반다이크 브라운+울트라마린 딥

⑦ 반다이크 브라운+인디고+퍼머넌트 바이올렛

④ 세피아+인디고

⑧ 옐로우커+퍼머넌트 바이올렛+울트라마린 딥

구도와 투시에 대한 이해

풍경화를 시작하기에 앞서 알아야 하는 몇 가지

미술은 아름다운(美) 기술(術), 또는 아름다움(美)을 표현하는 재주(術)에서 유래하는 어원을 가지고 있다. 이를 보다 쉽게 풀어 보자면 우리들이 아름다운 사물이나 풍경을 마주했을 때 간직하고 싶은 생각이 들어 사진을 찍거나 마음속에 감동적인 장면으로 기억하게 되는데, 어떤 이는 글이나 시, 혹은 춤이나 음악을 통하여 그 감흥을 재현하기도 하고, 또 다른 방법인 회화나 조각, 공예와 같은 수작업을 매개로 하여 재현하기도 한다. 이러한 작업들은 각자 본인의 개성에 따라 창조적인 역량에 의해 표현되기 마련인데, 커다란 틀에서 보면 질적인 차원이나 작거나 큼에 상관없이 우리들은 일상생활 속에서 상당히 많은 부분을 예술의 미학적 행동들을 경험하고 있다고 볼 수 있다. 이러한 과정에서 좀 더 강하게 본인만의 표현 욕구를 실현하고자 이렇게 미술이라는 방법을 택했다면, 보다 체계적으로 계단을 밟을 필요가 있고, 그 단계에서 피해갈 수 없는 기초이론은 느낌에 앞서 머리로도 이해해야 한다. 다만, 실기교재와 실전 스케치북에 더 큰 무게를 두고 있는 이 책의 내용에서는 최대한 간략하게 이해를 돕고자 하는 쪽으로 이론부분을 다루고 있으므로, 그냥 슬쩍 넘어가지 말고 마음에 닿을 때까지 두어 번 반복하여 읽어 보기 바란다.

구도를 익히기 위한 빠른 방법은, 손바닥만 한 연습장에 다른 작가들의 완성된 그림을 보고 간단한 선으로 따라 그려 보면서 주연이 되는 대상과 그 주제를 위해서 존재하는 조연이나 다른 사물들이 어떤 위치에 어떻게 스케치 되었는지를 분석해 보는 것이다. 궁극적으로는 자유로운 창작의 세계에서 명확하게 정해진 구도라는 법칙 자체가 오히려 방해가 될 수 있지만, 그러한 단계에 도달하기 전 까지는 좋은 구도와 나쁜 구도를 구분할 수 있는 눈을 훈련시켜야 한다. 객관적으로 보기 좋은 그림은 부담스럽지 않은 무난한 구도 위에 구성되어 있다는 공통점이 있음을 알게 될 것이다.

풍경화에서 좋은 구도를 결정하는 또 하나의 숨은 공신은 투시이다. 모든 구도는 기본적으로 투시법에 바탕을 두어야 그림이 틀어져 보이는 어색함을 피할 수 있으나, 처음 그림에 들어선 입장에서는 대상이나 예시작을 보고 그리는 단순한 시작부터도 쉽지 않은데 공학적 법칙이 튼튼하고 이론상으로도 매우 복잡해 보이는 투시법을 이해하기까지는 무리가 따르는 것이 사실이다. 그리하여 이 책에서는 가장 단순한 투시의 기본에 대한 간략한 설명과 그림예시로 간단하게 맛 볼 수 있는 정도로만 설명했다. 하지만 이후에 그림과정이 깊어가게 되면 반드시 다시 되짚어서 투시법을 깊이 공부해야 한다.

모네의 그림으로 본 풍경화의 구도

풍경화는 산이나 바다, 주변 경치 등, 일상에서 흔히 볼 수 있는 자연의 모습을 소재로 하여 그린 그림이다. 계절이나 시간, 장소 등에 따라 형태나 색채가 다르게 보이기도 하며 그것을 그리는 사람의 감정과 방식의 차이로 색다르게 표현 될 수 있다. 예를 들자면 같은 풍경 하나만 가지고도 주변 환경이나 날씨, 시간에 따라 다르게 표현할 수 있는데 그 대표적인 예를 들자면 인상주의 시대에 '모네' 라는 화가의 그림에서 찾아볼 수 있다. 시시각각 변화하는 루앙성당의 모습이 그 예이다.

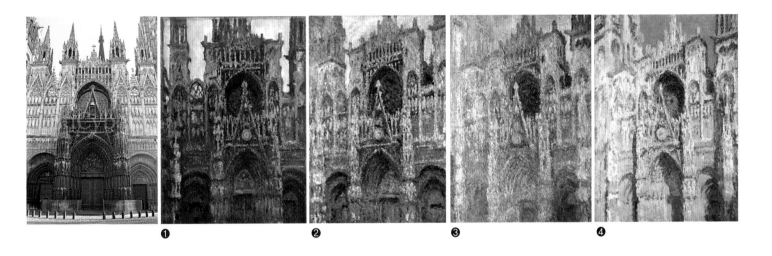

루앙성당 1063년에 세운 로마네스크식 성당 위에 1200년경에 공사를 시작했다. 13세기에 J.당들리 · 앙게랑 등이 이어받아 본당을 중심으로 한 원형이 완성되었다. 그 뒤 1544년에 준공되기까지 여러 번 증 · 수축하여 초기부터 후기까지 고딕의 각 양식을 고루 갖추게 되었다. 전체 길이 135m, 신랑(身廊) 높이 28m

❶ 루앙성당 모네 캔버스에 유채 107×75cm, 1892
❷ 루앙성당 모네 캔버스에 유채 100×65cm, 1892
❸ 루앙성당 모네 캔버스에 유채 91×63cm, 1893
❹ 루앙성당 모네 캔버스에 유채 107×73cm, 1894

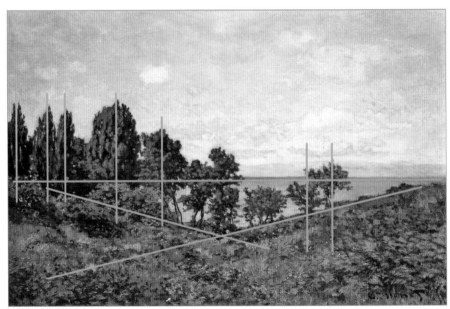

아르장퇴유의 철교, 1877, 유채, 55 X 104cm, Musee d'Orsay

사선구도

방향성과 속도감을 느낄 수 있다. 하지만 자칫 단순해 보일 수 있는 구도이기에 대상물이 복잡하거나 독특한 형태를 가지고 있어 화면 안에서 충분한 재미를 줄 수 있는 경우에 선택하는 것이 좋다. 또한 멀리 있는 물체와 가까이 있는 물체 사이의 원근법에 각별히 유의하여 물체의 크기와 색상표현에서도 성공적으로 처리되어야 단순함을 피할 수 있는 구도이다.

해안풍경, 1862, 유채, Van Gogh Museum

수평, 수직구도

규칙적이고 견고해 보인다. 안정감과 고요한 느낌을 전달해 주는 구도로써, 화면 안에서 하늘이나 바다, 호수나 평원과 같이 넓은 면적을 필요로 하는 자연을 표현하고자 할 때 많이 쓰이는 방법이다. 다만 지나친 정적인 느낌에서 필연적으로 발생할 수 있는 단순함을 피하기 위해서 넓은 공간을 얼마만큼의 비례로 배치할 것이며, 그것에 재미와 변화를 더할 수 있는 터치나 색감 등의 표현 방법에 유의해야 한다.

모네가 누구에요?
클로드 모네 [Claude Monet, 1840.11.14~1926.12.5]
프랑스의 인상파 화가. 《인상·일출(日出)》이라는 그의 작품에서 인상파란 이름이 생겼다. 햇빛을 받은 자연의 표정을 따라 밝은 색을 효과적으로 구사하고, 팔레트 위에서 물감을 섞지 않는 인상파기법의 한 전형을 개척하였다. 우리나라에서 가장 사랑 받는 화가 중의 한 명으로 지난 2007년에는 서울 시립 미술관에서 전시도 열렸었다. 따뜻한 색채만큼 마음도 따뜻하게 만드는 모네만의 인상적인 그림은 동서양의 모든 이에게 사랑받는 색채의 마술이다.

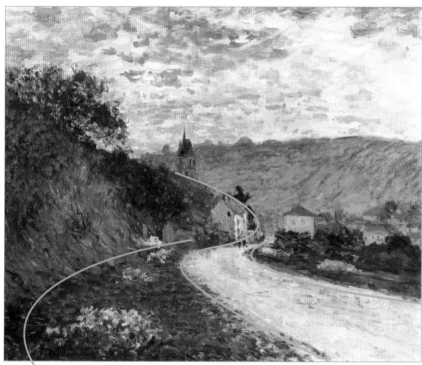

베퇴유의 길, 1878, 유채, Private Collection, Japan

S자형 구도(전광형구도)

집중, 시선의 변화를 준다. 풍경수채화에서 가장 많이 볼 수 있는 대표적인 구도로써, 사선구도 와 수평, 수직구도 등이 전달하는 단순함에 미술적인 변화를 가미한 안전한 구도이기도 하다. 주로 길이나 강물 계곡과 같은 풍경에서 많이 발견하게 되며 원근감의 표현이 자연스럽게 이루어지는 장점이 있다. Z자형 구도라고 부르기도 한다.

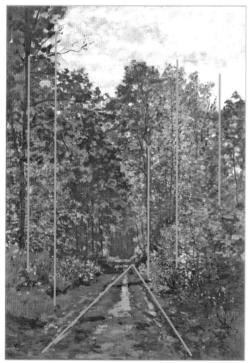

숲속의 작은 길,1865, 유채, 79 X 58cm
Fondation Rau pour le Tiers-Monde,Zurich

수직선 구도

엄숙하고 웅장한 느낌을 준다. 울창한 산림이나 도시풍경에서 많이 사용하게 되는 구도이지만, 단순히 수직으로 배치되는 대상만으로는 다소 밋밋한 느낌도 있기에 그리고자 하는 대상이 수직으로 뻗어나가는 형태가 강하면서도 나뭇잎이나 도시의 전선과 같이 형태가 복잡할 경우에 함께 묘사하며 구도를 잡는 경우가 많다.

베퇴유 교회, 1878, 유채, 62.5X 55.7cm, National Galleries of Scotland

삼각형 구도

안정감과 통일감을 준다. 자연에서 접하게 되는 다양한 대상물에 따라서 주제를 가장 강하게 돋보일 수 있는 구도이지만, 요즘은 삼각형 구도의 완벽에 가까운 견고함 보다 유연성이 좀 더 부각되는 S자형 구도가 가장 많이 애용되고 있다.

모네의 그림을 스케치 하여 수채화로 따라 해 보자.

이 그림은 모네가 1878년에 유화로 그린 풍경화로 파리의 조그마한 시골 마을 베퇴유의 아름다운 가을 풍경이다. 유화의 투박하고 깊이 있는 색감과 터치를 수채화로 그려보는 경험은 특별한 수채화 실기력이 없어도 가능하므로, 설령 똑같은 색감과 표현력이 나오지 않더라도 경험삼아 그려 보도록 하자. 세기를 거듭하며 명화로 인정받고 있는 대가들이 미에 대한 철학과 본질적인 예술성에 대한 고민을 거듭하며 작업한 작품을 수채화로 따라 그려 보는 것은, 명화를 나만의 그림으로 재해석하는 재미있는 시도로써 좋은 공부가 된다. 모방에서 창조로 발전하는 학습이 필요하기 때문인데, 이는 유럽의 대형 미술관에서 이제 막 그림을 시작한 예비 작가들이 미술관의 허락을 받고 명화를 모사하고 있는 광경을 종종 볼 수 있는 것도 같은 이치이다. 이미 만들어진 구도를 익히며 명화를 따라 그려 보는 것으로 구도에 대한 복잡한 이야기들을 정리해 보는 시간을 갖자.

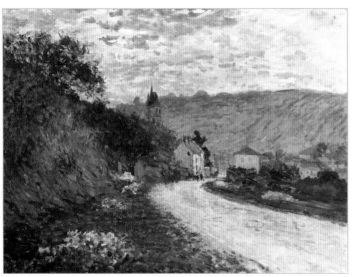

베퇴유의 길, 1878, 유채, Private Collection, Japan

스케치

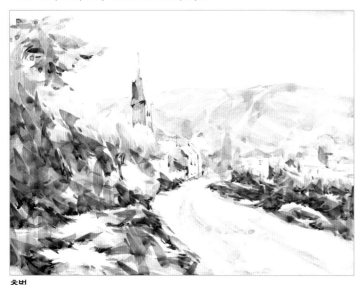

초벌

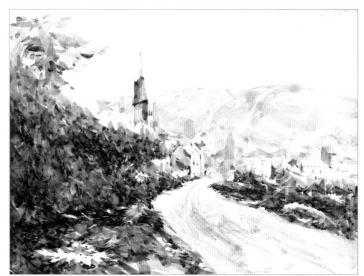

중벌

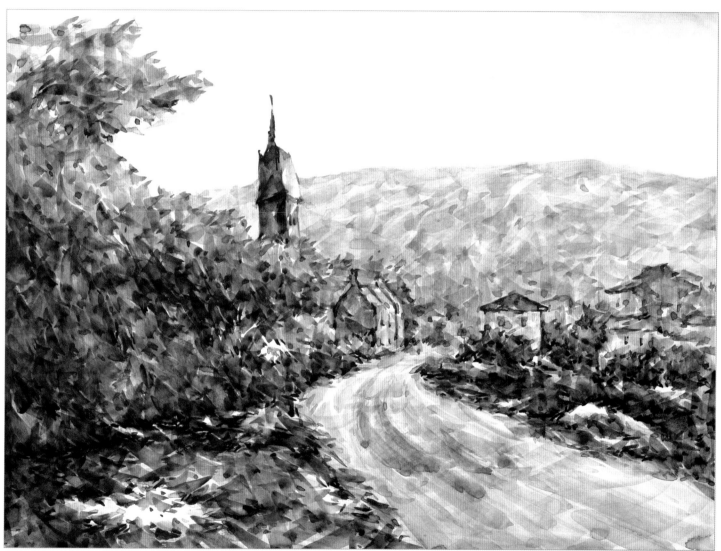

완성 간략한 스케치와 초벌, 중벌 과정을 거치며 완성한 수채화 작품이다. 원화에서 주는 유화터치의 거친 느낌을 투명수채화의 '떠네듯 긋기' 기법을 활용하여 진행해 보자. 번지기나 흐리기 등의 작품수채화 기법보다는 '겹쳐 칠하기' 방법으로 터치를 올려 밀도의 깊이를 더했다. 이와 같은 방법으로 인상주의 하풍의 명화를 선택하여 연습을 해 보면 구도의 결정과 완성도에 대하여 보다 선명한 생각의 틀이 잡히게 된다.

투시법 이해하기

그림에서 원근감의 표현을 위한 이론적인 바탕은 화가가 대상을 보는 시점을 정리한 투시법에서 시작된다. 도화지나 캔버스라는 평면 위에 입체적인 풍경물을 스케치하여 그리게 될 때, 멀리 있는 대상과 가까이 있는 물체의 기울기와 눈높이에 대한 이해가 우선 되어야 누가 봐도 자연스러운 화면이 되기 때문이다. 아래의 투시에 관한 내용을 읽어보면서 연필과 자, 도화지를 준비하여 따라 그려 보자. 읽어서 이해하는 것보다는 그려 보면서 실행해 보는 것이 대상의 변화에 대한 튼튼한 기억을 돕게 된다. 물론 이러한 투시에 의한 형태의 높낮이, 크기 변화로도 사물의 원근을 표현할 수 있으나, 본 교재에 따라 실기 연습을 거듭함에 따라서 색상의 깊이 변화와 사물의 외곽선 처리법에 의해서도 원근감이 동시에 구현되는 다양한 방법이 한 장의 그림에서 함께 이루어지게 됨을 알 수 있을 것이다.

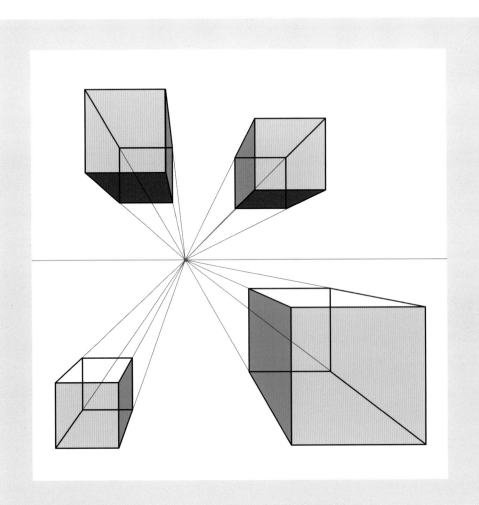

1점 투시법
곧게 뻗어 있는 기차 길을 보았다면 두 개의 레일이 멀리 있는 하나의 점을 향해 가고 있다는 것을 발견할 수 있을 것이다 1점 투시법은 바로 이러한 것처럼 물체의 크기가 하나의 점을 향해 후퇴하면서 점점 작아지는 것을 말하는데, 소실점이 하나인 관계로 가로와 세로 선은 계속 평행을 유지해야만 한다.

2점 투시법

두 개의 소실점을 가진 투시법으로 1점 투시와 달리 실제 그림에 많이 응용되는 원근법이다. 좌측과 우측에 자신의 눈높이와 같은 수평선을 만들고 2점 투시법을 적용하다 보면 양쪽을 향해 후퇴하는 물체의 크기는 작아지지만, 위 아래로 이동하는 크기는 수직선의 궤를 벗어나지 못하고 계속 같음을 알 수 있다. 바로 이러한 부분 때문에 대상을 바라보는 눈높이가 아주 높거나 낮을 때 적지 않은 문제를 발생시킨다.

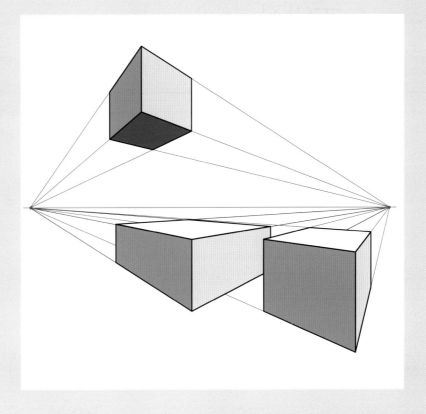

3점 투시법

가장 실제와 가까운 원근법과 형태를 표현할 수 있는 투시법으로 어떤 물체든 사실과 똑같이 표현할 수 있다. 그러나 세 개의 소실점이 위치한 곳을 정확히 인지하지 못하고 대충 그려나가다 보면 상당히 왜곡된 형태가 나올 수밖에 없는 난감한 상황에 직면하게 된다. 또한 하나의 물체를 그릴 때는 별 문제가 없지만 도심의 빌딩들이나 넓은 풍경 등을 그릴 때, 관찰자의 시점으로부터 멀어지는 부분에서 심각한 왜곡현상이 나타날 수밖에 없으니 이때는 2점 투시법과 적당한 타협점을 찾으며 그려나가야 한다.

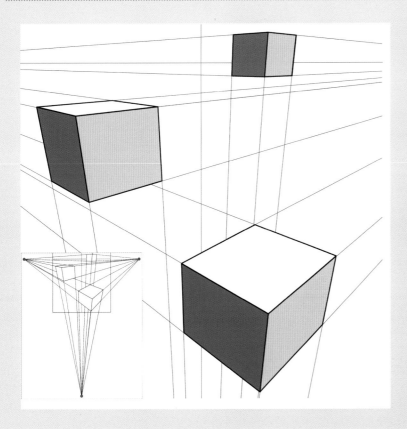

풍경을 위한 투시

도형을 이용한 투시법이 너무 딱딱하고 원론적으로 느껴질 수 있으므로 실제 작품들인 명화에서 투시도법이 적용된 예를 보면서 한 번 더 이해를 돕고자 한다. 호베마의 그림에서 지평선이 되는 눈높이를 찾아보고 그에 따라 도로의 좁아짐이나 가로수의 길이가 어떻게 변화되었는지 살펴보며 따라 그려 보면서, 시간이 된다면 스케치 위에 채색을 해 보는 것도 권하고 싶다. 또한 귀스타프 카유보트의 도시풍경에서도 눈높이에 해당하는 지평선을 찾아보고 그에 따라서 거리를 거니는 사람들의 키와 우산의 크기 변화 역시 눈 여겨 보도록 한다.

1점투시

말 그대로 하나의 소실점만을 가지고 그리는 투시도법이다. 눈에서 멀어질수록 물체의 크기는 점점 작아지고 눈의 위치는 눈높이에 있는 한 지점으로 모여 거리감과 공간감이 잘 드러날 수 있다. 1점 투시를 적용하여 그린그림을 보면 다소 경직되고 딱딱한 느낌을 받게 되는데 이는 소실점을 향하는 선을 제외한 나머지 선들이 반드시 수직과 수평을 유지해야 한다는 제약 속에 있기 때문이다. 대상이 소실점을 기준으로 한 수평선으로부터 떨어진 것보다 걸쳐있는 것이 자연스럽다. 같은 방향으로 서있는 건물들을 그릴 때 유용하며, 시선을 한 곳으로 집중시켜 주는 강력한 힘을 가지고 있어 주제를 부각시킬 때 효과적이다. 1점 투시는 소실점을 향하지 않는 선들이 수직과 수평을 이루는 것이 특징이다.

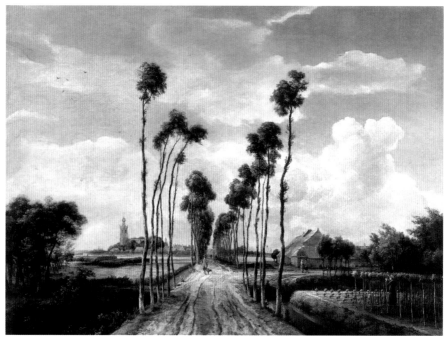

용어 이해
소실점 물체의 외곽선을 연장하여 생기는 선과 선들이 만나는 점.
눈높이 소실점을 지나는 수평선이 눈높이에 해당한다.
보는 방향 소실점에서 수직으로 내려온 선으로 그리는 사람에게 보는 방향이 된다.

〈참고작〉 호베마, 1689년, 유채, **'미델하르니스의 가로수길'**

2점 투시

좌우로 2개의 소실점을 가지는 투시도법으로 대체로 근경보다 뒤의 배경에 있는 건물에 사용된다. 일반적으로 2점투시로 나타낸 건물의 선은 화면 양 옆의 2개의 점으로 모이게 되며 앞쪽의 물체를 선명하고 크게 그리고 화면 뒤쪽으로 갈수록 작고 희미하게 표현함으로써 원근감을 효과적으로 나타내도록 한다. 소실점 2개와 지평선 1개, 여러 개의 사선, 크기의 비례의 중첩, 명암의 변화를 이용해 3차원적 공간감을 표현할 수 있다. 이 투시법은 주로 작품에 웅장하고 넓은 느낌을 주는데 사용한다. 두 개의 소실점이 가까워질수록 물체의 형태가 부자연스러워지므로 소실점 중 하나는 종이 밖으로 위치시키는 것이 좋다. 2점투시에서는 소실점을 향하는 선을 제외한 선들이 모두 수직을 이루는데, 이런 제약은 모든 면들이 직각을 이루는 물체에 한해서만 적용되므로 혼란을 느낄 필요는 없다. 주제가 되는 물체는 소실점들의 중앙이 아닌 1/3 지점에 놓여있을 때 입체감이 살아난다.

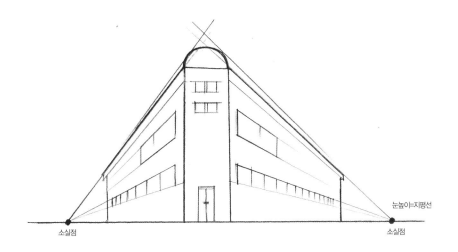

소실점 눈높이=지평선
 소실점

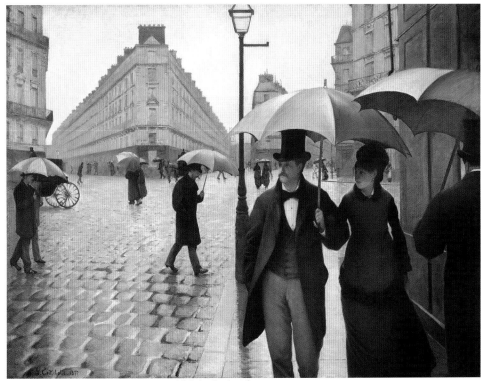

〈참고작〉 귀스타브 카유보트, 1876~77, 유채 '파리-비 오는 날'

주제 중심으로 구도 잡기

명화를 통한 구도의 이해와 투시도법을 논리와 실험으로 익혔다면, 이제는 실제로 대상을 정하여 스케치 하고 채색법을 익혀 나가기 전에 주제를 중심으로 어떻게 구도를 잡는지에 대하여 사진을 예로 하여 스케치 해 보자. 아래의 간단한 스케치에서 볼 수 있듯이, 먼저 사진을 살펴보면서 무엇을 어떻게 주제로 정할 계획인지 마음이 결정되었다면, 시선을 끄는 화면의 중심 가까이로 강조하며 스케치하여야 주제감이 더욱 살아나게 된다. 풍경화 구도에서 나무와 건축물, 길 등은 무척 중요한 요소이므로 화면의 중앙을 기준으로 하여 좌우로 보기 좋게 배치하는 연습을 하되, 적절하게 위치를 이동시키거나 불필요한 대상은 삭제하는 주관적인 결정이 필요하다. 더욱 자세한 내용은 본 책자의 내용 안에서 계속 반복되어 설명하게 되므로 이 페이지를 보며 먼저 대략적인 이해의 폭을 넓히도록 하자.

숲과 나무가 있는 구도
왼 편의 나무와 굽어진 길이 주제가 되는 풍경이다. 길의 면적을 조금 넓게 바꾸며, 나무 기둥은 화면의 정중앙을 피하여 약간 왼쪽으로 치우치도록 다시 배치한 스케치이다. 복잡한 나뭇잎들은 간단한 스케치 선으로 위치 파악만 해 놓았다.

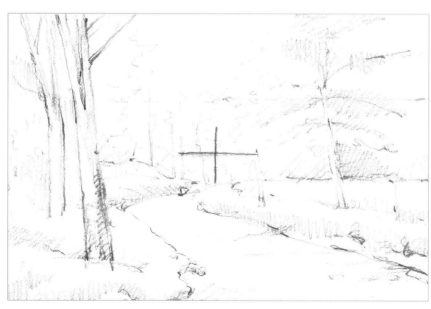

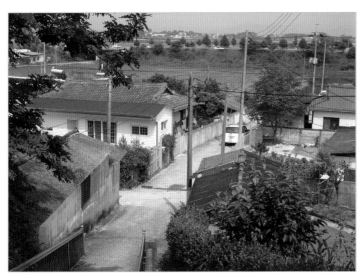
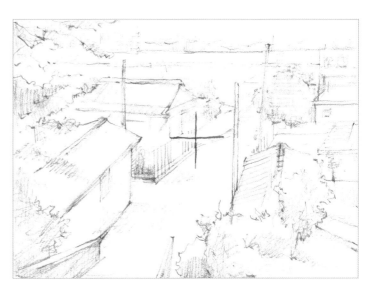

건물이 주가 되는 구도(건물이 많이 있는 구도)

위에서 내려보는 시점의 주택가 사진이므로, 왼쪽 위에 보이는 나뭇잎은 구도상 원근표현의 힌트로써 가장 가까이 있는 자연물이 되는 중요한 도구이다. 복잡한 건물이나 나무의 세밀한 부분들은 적당한 생략을 통하여 정리하며 스케치한다. 다만, 가까이 있는 대상은 연필선이 진하고, 멀리 보이는 풍경은 흐린 연필색으로 스케치 하는 것이 채색할 때 원근표현의 중요한 힌트가 된다.

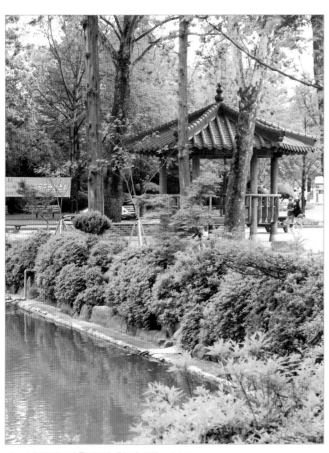
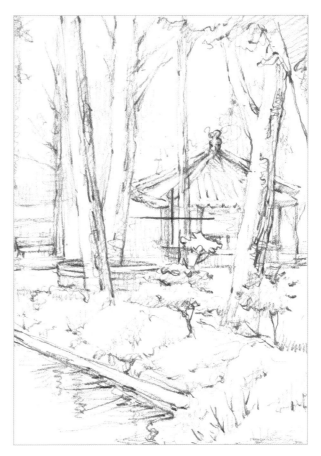

숲, 나무와 건축물이 함께 있는 구도

세로로 긴 화지에 수직과 수평선, 사선의 구도를 혼용한 그림이 나올 수 있는 사진이다. 왼편 아래의 호수는 더 많이 보이게 배치해도 되지만 스케치 예시작처럼 일부러 면적을 적게 넣어 정자와 나무쪽에 시선이 집중되도록 유도하는 방법도 괜찮다.

풍경수채화

개체표현

나무 그리는 방법 – 도형에서 시작하여 나무의 특징 익히기

풍경수채화에서 가장 많이 등장하는 소재는 단연코 나무이다. 이는 주제로 자리하기도 하지만 마치 조연처럼 화면의 빈 부분이나 어색한 부분을 자연스럽게 채울 수 있는 무난한 소재이기 때문인데, 진지하게 생각하면 너무도 복잡하여 접근하기 어려우므로 이러한 나무를 단순화 하여 구조를 파악하는 것이 먼저 연습이 되어야 한다.

복잡한 나무를 간단하게 도형화 시켜보면 구 + 원기둥으로 단순하게 볼 수 있다. 빛을 받는 방향과 빛의 양에 따라 밝음의 양, 어둠의 양을 결정할 수 있다. 잎이 다 떨어진 겨울나무를 소재로 하여 나무의 기본 구조를 생각하며 스케치 하고, 간단하게 채색도 연습해 보며 이해해 보자.

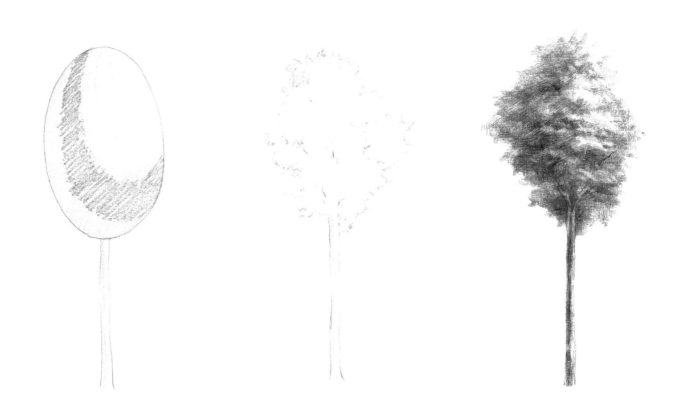

겨울나무에서는 기본도형인 원기둥이 제각각의 크기와 길이로 연결되어 있음을 알 수 있을 것이다. 구를 응용하여 나무 전체를 파악할 때에는, 잎사귀가 어우러져 크게 하나의 구로 만들어진 외곽 형태를 보며 나무에 접근하고, 대상이 지닌 특징과 고유 질감에 따라 연필의 색상 차이를 세분화하여 표현해야 부드럽다.

채색과정에서 더욱 깊이 있는 세부묘사를 하는데, 물체의 특징을 파악하고 큰 덩어리 위주의 묘사에서 시작하여 마무리로 갈수록 작은 터치 묘사를 한다.

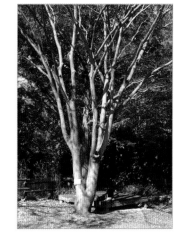

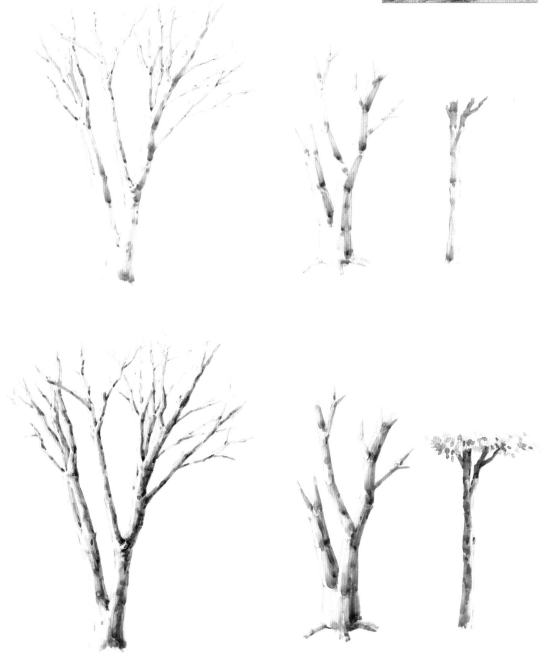

풍경 개체 표현 – 나무 그리기 I

계절에 따라 색상변화가 있는 나무

나무는 사시사철 변하며 계절과 날씨에 따라 다르게 표현할 수 있다. 4계절 푸른 잎을 자랑하는 상록수나 침엽수라 하여도 겨울에 입는 초록빛과 여름에 보여지는 초록색에는 색상차이가 분명한 것이 자연이 주는 색의 변화이다. 더욱이 잎이 넓은 종류에 속하는 계절 나무들의 색상변화는 철마다 다른 옷을 입는 것이 분명하여 우리가 어떠한 장소의 그림이나 사진을 보았을 때 그 계절을 짐작하는 것은 어렵지 않은 일이다. 본지에서 제시된 사진들은 늦가을에 촬영했기에 가을색이 완연하지만, 계절에 따른 이해를 돕기 위하여 색상을 다르게 하여 채색하였으니 참고하기 바란다. 모든 자연물은 계절의 변화 뿐 아니라, 빛이 들어오는 방향이나 빛의 양에 따라 나뭇잎의 양이나, 덩어리 표현이 달라질 수 있으며 다양한 나무의 종류에 따라서도 많은 차이가 난다. 또한 나무의 전체적인 모양과, 나뭇잎의 모양, 특성에 따라 붓을 사용하는 터치법을 다르게 할 수 있고, 특정 형태가 정해진 인공물과는 달리 변화무쌍한 자연물이므로 스케치나 채색에서 약간씩 그림에 더 어울리는 모양으로 변화를 주어 완성할 수 있는 유연성이 있다.

싱그러운 초록계열

만물이 생동하는 봄의 나무는 색상과 명암단계가 부드러워야 자연스럽다. 2B연필을 이용하여 둥근 구체에 기본을 둔 나무의 모양을 스케치 한 후, 세피아에 울트라마린 딥을 섞어 초벌채색을 하는데, 여기까지는 모든 그림의 첫 단계가 똑 같아도 상관없는 과정이다. 다만 중벌과 마무리 단계에서 봄기운을 느낄 수 있는 맑고 경쾌한 초록 계열색이 올라가는 단계에서 계절느낌이 완성되는 것을 기억하기 바란다. 중벌단계에서는 레몬 옐로우에 퍼머넌트 그린을 약간 섞어서 초벌에 찍어놓은 부분을 덮듯이 색을 올린 후, 퍼머넌트 그린과 세루리안 블루를 섞어 조금 강한 물방울을 표현한다. 마지막 단계로 레몬 옐로우에 비리디안을 조금만 섞은 맑은 색으로 빛을 받는 부분에 엷게 칠하고, 퍼머넌트 옐로우 라이트에 비리디안을 섞어 터치와 터치사이의 빈 공간을 채워 놓은 다음, 후커스 그린에 브라운 레드를 섞은 짙은 국방색으로 어둠부분을 강조하며 그림을 마무리한다. 스케치 북을 보면 한두 가지의 색 만으로도 나무의 느낌을 충분히 표현할 수 있음을 볼 수 있을 것이다. 종이의 여백에 색감과 터치연습을 겸하면서 많은 연습을 해 보는 방법도 좋은 길이다.

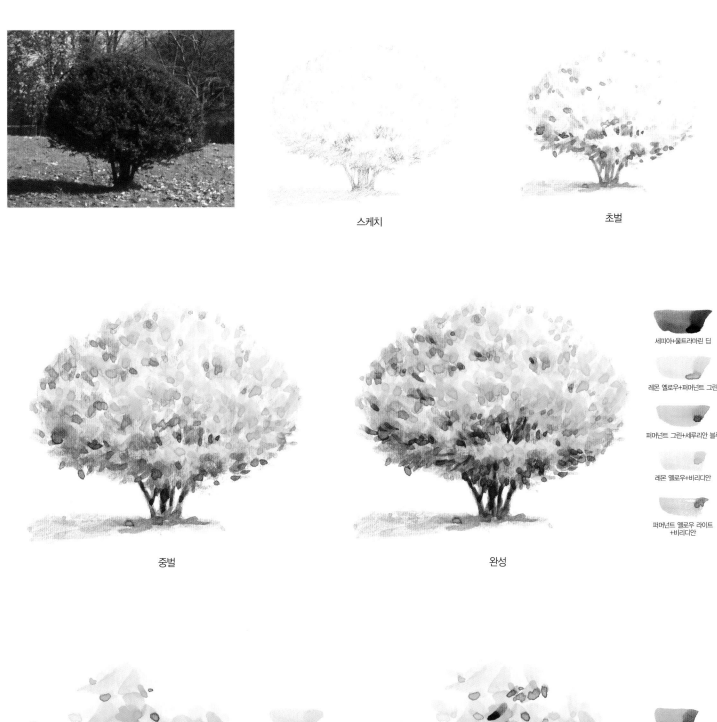

스케치

초벌

중벌

완성

세피아+울트라마린 딥

레몬 옐로우+퍼머넌트 그린

퍼머넌트 그린+세루리안 블루

레몬 옐로우+비리디안

퍼머넌트 옐로우 라이트
+비리디안

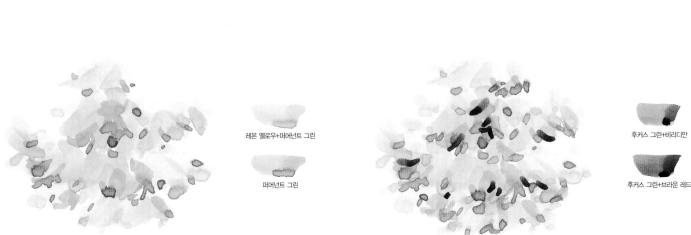

잎이 큰 나무의 부분을 그릴 경우(초벌)

레몬 옐로우+퍼머넌트 그린

퍼머넌트 그린

잎이 큰 나무의 부분을 그릴 경우의 예(완성)

후커스 그린+비리디안

후커스 그린+브라운 레드

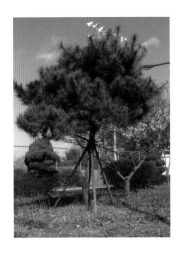

차가운 초록 계열색

계절이 여름으로 깊어질수록 잎은 무성해지며 싱그러운 초록색들은 좀 더 선명하고 서늘한 초록 계열로 바뀐다. 앞의 그림과 스케치와 초벌을 같은 과정으로 한 후, 샘 그린에 후커스 그린을 섞은 색으로 중벌과정의 터치를 올려 보자. 여기에서 정한 색상이 정답은 아니므로 유사한 다른 종류의 초록색을 찾아보는 것도 좋은데, 퍼머넌트 그린에 비리디안을 섞어도 비슷한 색이 나오듯이 색상의 종류와 물감의 양을 다르게 하면서 실험하는 것도 흥미로울 것이다. 중벌에서 마무리 과정으로는 후커스 그린에 세루리안 블루, 레몬 옐로우에 비리디안을 섞어 채색하였다. 나무기둥을 주의깊이 살펴보면 반다이크 브라운에 로우엄버를 섞어 기둥 전체를 쓰윽 칠한 후, 초록 잎 덩어리로 생기는 그림자 부분을 세피아에 울트라마린 딥을 섞은 색으로 한번 눌러주었음을 볼 수 있다.

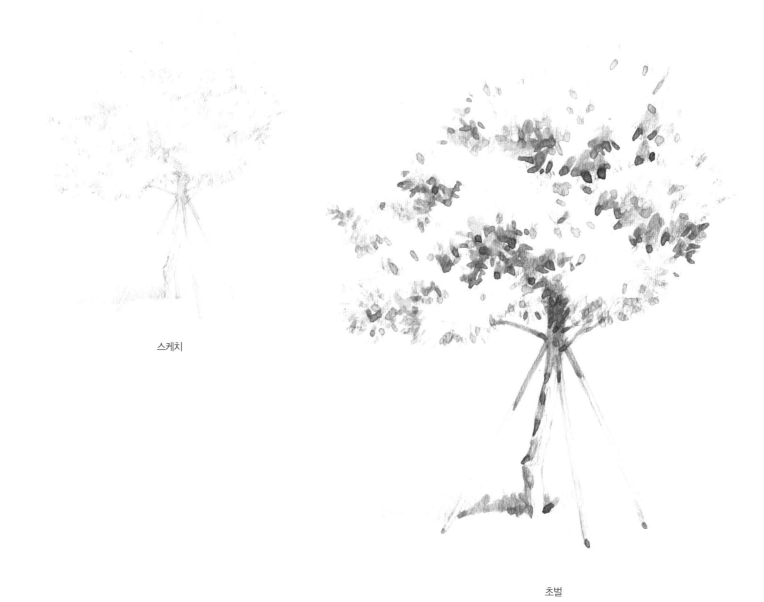

스케치

초벌

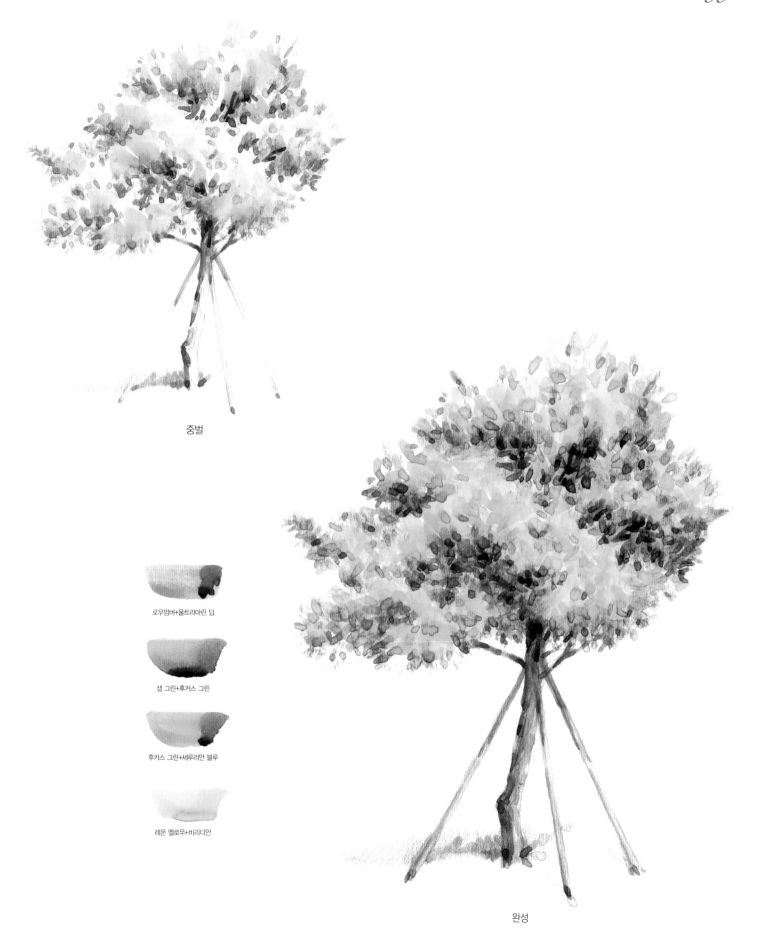

중벌

로우엄버+울트라마린 딥

샙 그린+후커스 그린

후커스 그린+세루리안 블루

레몬 옐로우+비리디안

완성

따뜻한 초록계열

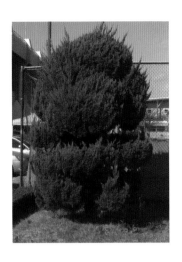

가을을 생각하며 나무의 색상을 선택하여 채색한 그림이다. 중벌과정에서 그리니쉬 옐로우에 샙 그린을 섞어 스케치한 나무 전체를 덮다시피 색칠한 후, 퍼머넌트 옐로우 라이트에 퍼머넌트 그린을 섞은 따뜻한 초록 계열 색으로 색상의 변화를 준다. 붓을 뗄 때 생기는 물방울들은 나뭇잎을 보다 풍부하게 덩어리져 보이도록 하는 장점이 있으나, 너무 많이 남게 되면 그림이 지저분해 보이므로 예시작을 보며 적절한 물방울 남김이 되도록 연습한다. 가장 빛을 많이 받는 왼편 밝은 부분에는 레몬 옐로우에 퍼머넌트 옐로우 오렌지를 섞어 살짝 오렌지 빛이 나는 색상으로 물방울을 얹듯이 터치하고, 올리브 그린에 반다이크 브라운을 섞어 만든 짙은 색으로 가지를 칠해 강조한 후, 그 색에 물을 많이 넣어 연하게 만든 색으로 짙은 가지 주변의 어두운 잎사귀 표시를 하여 마무리 한다. 가을 나무는 이러한 색상 이외에도 단풍나무 종류와 같이 색상이 한껏 화사한 경우가 많은데, 이 책의 뒷부분에서 여러 그루의 나무를 채색하는 과정으로 다시 한 번 반복하여 연습하도록 하자.

스케치

초벌

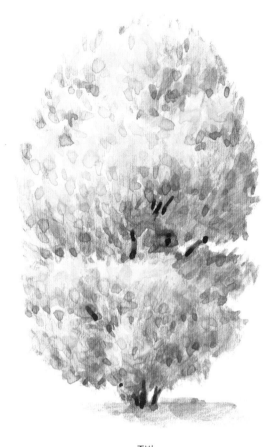

중벌

옐로우커+울트라마린 딥

그리니쉬 옐로우+샙 그린

퍼머넌트 옐로우 라이트
+퍼머넌트 그린

레몬 옐로우+
퍼머넌트 옐로우 오렌지

올리브 그린+반다이크 브라운

완성

갈색계열 초록

동양인이 가장 좋아하는 색은 갈색 계열색인데 대부분 의류나 가구와 같은 일상생활에서 선호하게 되는 것으로, 이는 우리의 피부와 잘 어울리는 색이면서 태어나서 자라고 죽는 일생에 걸쳐 가장 친숙한 색상이기 때문이다. 깊은 가을로 접어들면 나뭇잎들도 자연으로 돌아가기 위한 준비를 하게 되는데, 색상의 채도가 떨어지는 초록색과 더불어 갈색 계열로 잎사귀가 변하는 나무를 그려 보도록 하자. 초벌과정이 끝나면 그리니쉬 옐로우에 샙 그린을 섞되, 물감의 양을 달리하여 여러 단계의 색상을 만들어 채색하는 것이 더 변화롭다. 붓터치 방향은 위에서 아래쪽으로 향하게 하는 것이 나뭇잎의 생김새에 가까운 표현이 되며, 완성단계 전까지는 빛 받는 하이라이트 부분은 채색하지 않고 비워두도록 한다. 이러한 여백에는 아래에 표시된 색상표 이외에 자신이 채색한 상태와 더 어울릴 수 있는 색을 찾아보는데, 오페라나 레몬 옐로우 같은 맑은 단색으로 마무리 물색 터치를 올리며 색의 무게와 발색도를 맞춰 나가며 완성한다.

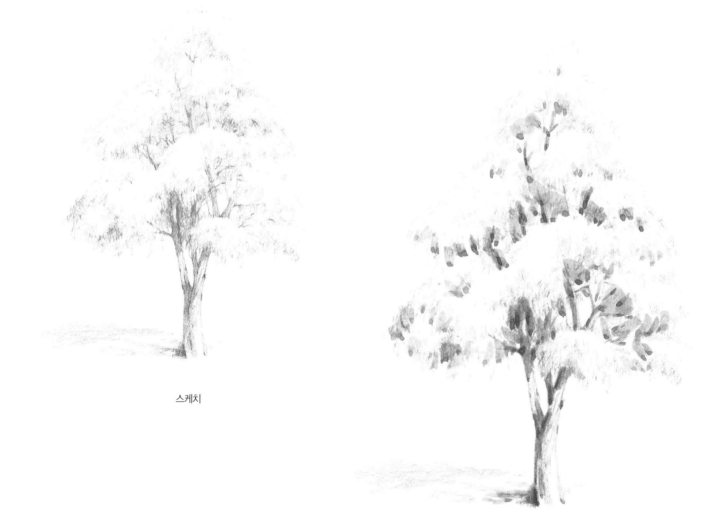

스케치

초벌

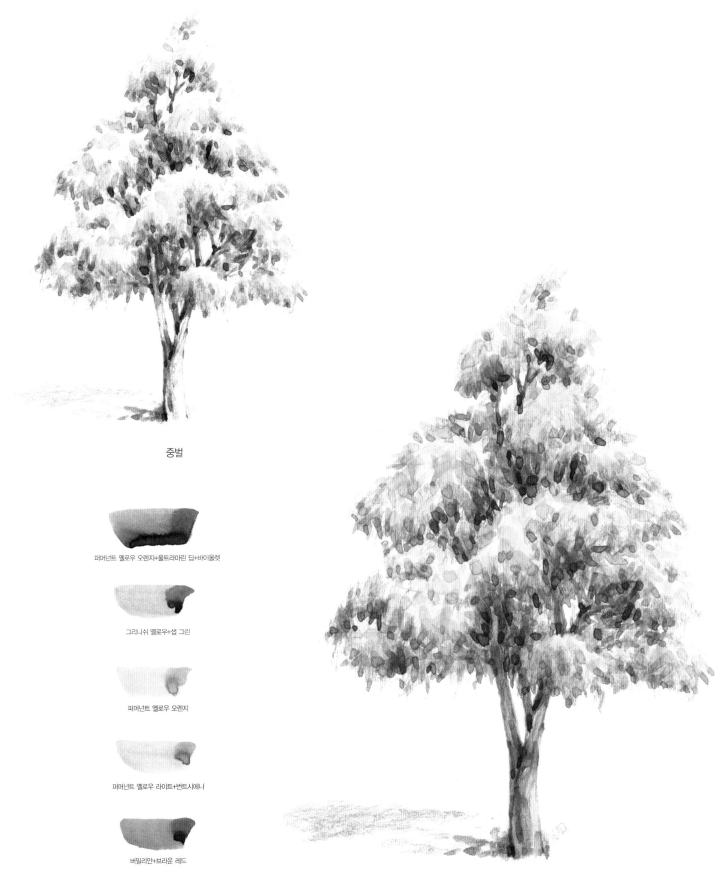

중벌

퍼머넌트 옐로우 오렌자+울트라마린 딥+바이올렛

그리니쉬 옐로우+샙 그린

퍼머넌트 옐로우 오렌지

퍼머넌트 옐로우 라이트+번트시에나

버밀리안+브라운 레드

완성

보라계열 초록

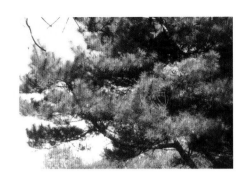

겨울이라고 해서 자연물이나 나뭇잎의 색상이 획일적으로 차가운 색으로 변하지는 않지만, 겨울이 주는 서늘한 느낌을 강조하기 위해서 나뭇잎의 색상 변화를 고려하는 것은 그림에서 가능한 주관적인 느낌전달의 중요한 키워드가 된다. 즉 고유색상을 있는 그대로 표현하는 것보다 작가의 주관적 창조성이 가미된 색상변화도 즐거이 실험해 볼 수 있는 그림공부가 되므로, 사진의 소나무를 보고 여기에서처럼 보라계열이 강한 색상을 찾아 채색 해 보기도 하고, 와인색 계열이나 블루 계열과 같은 또 다른 본인만의 기호색상을 만들어 자유롭게 칠하는 연습을 해 보자.

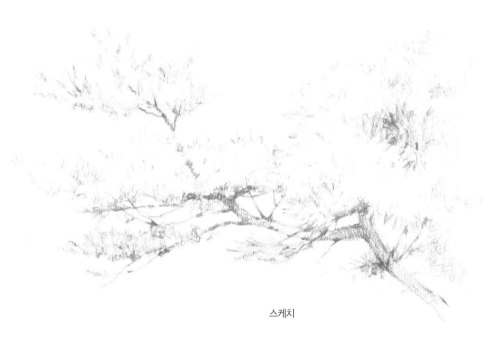

스케치

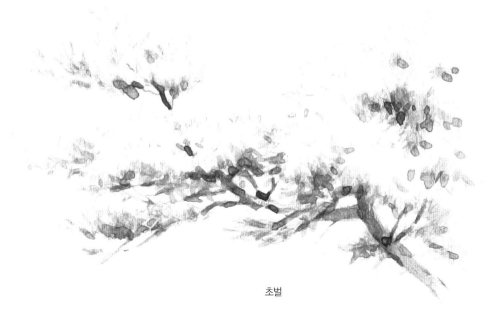

초벌

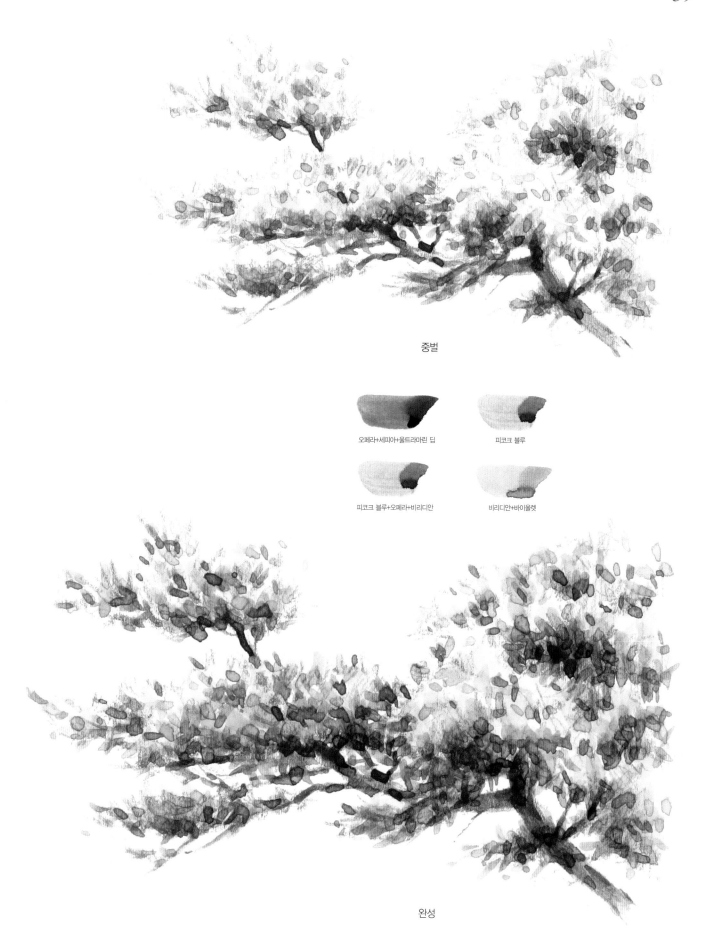

중벌

오페라+세피아+울트라마린 딥 피코크 블루

피코크 블루+오페라+비리디안 비리디안+바이올렛

완성

풍경 개체 표현 – 바위 그리기

1. 바위를 위한 정육면체 연습

원래 석고모형은 흰색이지만 지금 그릴 정육면체를 비롯하여 여러 가지 모양의 기본도형에 각기 다른 색으로 응용해 봄으로써 실제 사물로 전환 시킬 때 도움이 될 수 있다. 모든 사물은 둥근형, 원기둥형, 육면체를 기본으로 하여 다양한 크기와 모습으로 응용되고 있다. 만일 기초과정에서 사물을 그리기가 어렵다면, 대상을 비닐을 씌운 듯한 단순한 도형의 모습으로 바꾸어 간단한 형태로 스케치한 후 채색하는 연습을 반복 해 보면 훨씬 좋은 결과를 기대할 수 있다.

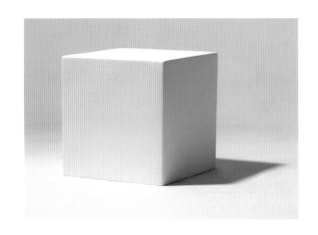

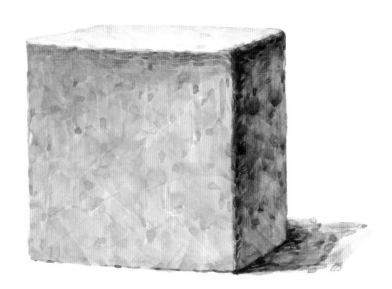

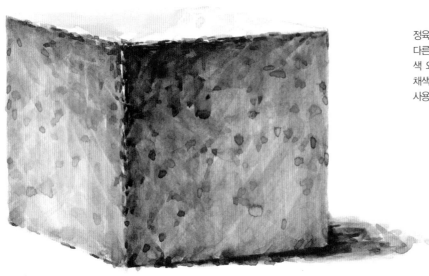

정육면체를 보는 각도에 따라 조금씩 다른 모습으로 그려보자. 붉은색과 갈색 외에도 파란색, 보라색, 무채색으로 채색하면서 각기 다른 색감을 만들어 사용하는 연습이 필요하다.

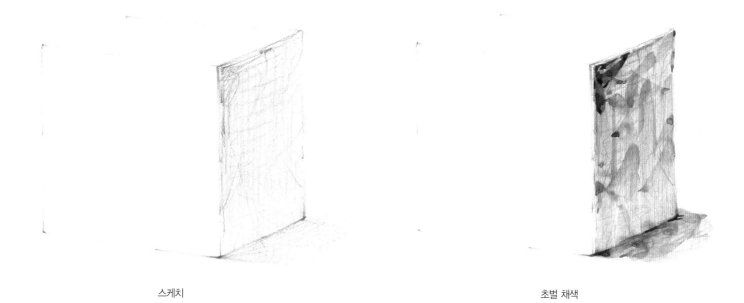

스케치

초벌 채색

중벌 채색

완성

영상설명

2. 바위그리기

바위는 정육면체 또는 직육면체가 응용된 물체이다. 개체 연습이니만큼 관찰력을 동원하여 바위의 특성을 나타내는 것이 중요하다. 정육면체의 구조를 이해하고 표현하는 것과 같은 방식으로 덩어리감이 나타난다면 붓끝으로 도톰한 물방울을 나타내며 바위의 투박하고 무거워 보이는 느낌을 나타내보자.

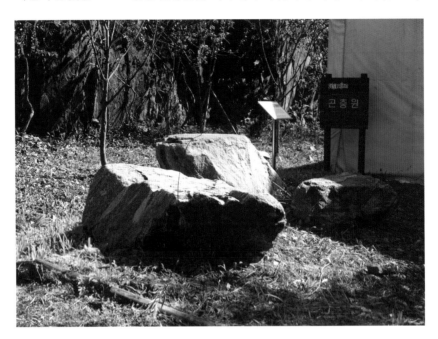

스케치

오른쪽에서 빛이 강하게 내리 쬐기 때문에 그림자는 왼쪽으로 생기게 된다. 앞의 큰 바위는 두 면이 다 어두워 보이지만 모서리를 중심으로 하여 나를 바라보고 있는 면을 더 강한 어둠면으로 정하여 스케치 하여 어두움의 정도를 구분한다.

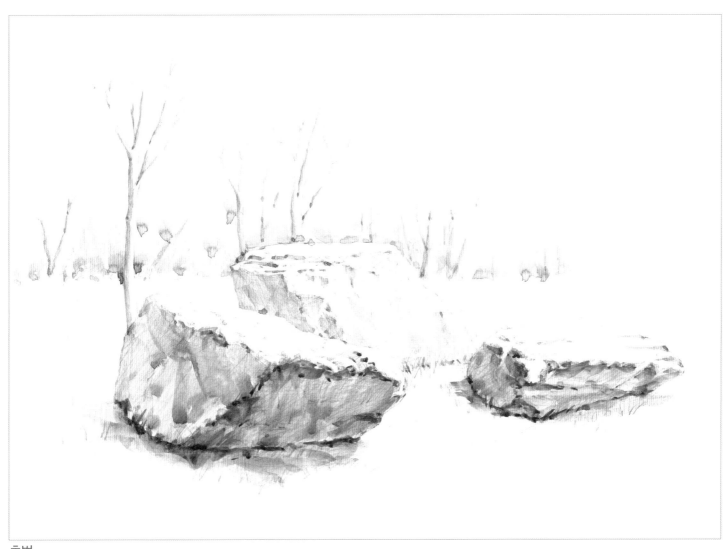

초벌

로우엄버에 울트라마린 딥을 섞어 10호 붓을 이용하여 채색했다. 로우엄버의 양을 조금 더 많게 하거나 물의 양을 적게 하면 같은 무채색 계열이라도 색상의 무게가 강하기에서 약한 정도까지 세밀하게 조절할 수 있다. 바위의 모서리를 강하게 칠한 후, 팔레트에 남은 색에 물을 조금 섞어 흐리게 만든 색으로는 먼 풍경을 칠해 분위기를 맞춘다.

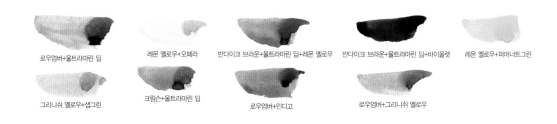

로우엄버+울트라마린 딥 레몬 옐로우+오페라 반다이크 브라운+울트라마린 딥+레몬 옐로우 반다이크 브라운+울트라마린 딥+바이올렛 레몬 옐로우+퍼머넌트그린

그리니쉬 옐로우+샙그린 크림슨+울트라마린 딥 로우엄버+인디고 로우엄버+그리니쉬 옐로우

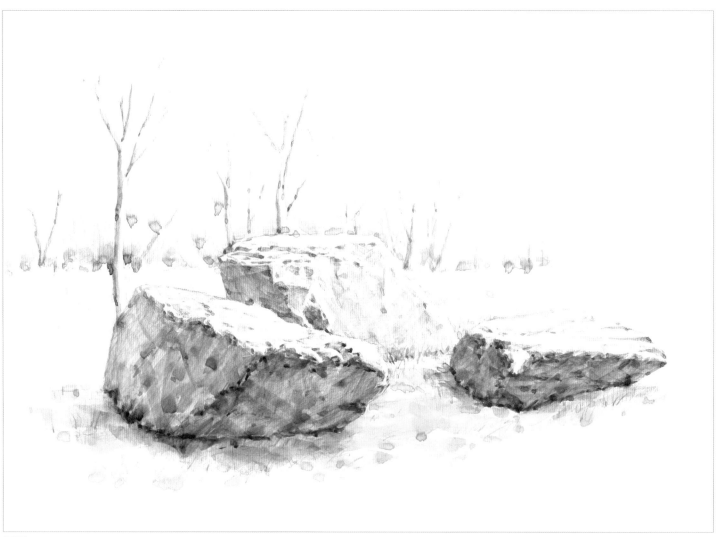

중벌

그리니쉬 옐로우에 샙그린을 섞어 잔디색을 올린 후에 레몬 옐로우에 오페라를 약간 섞어 살구색을 만들어 가운데 바위의 밝은 면을 칠한다. 울트라마린 딥에 적은 양의 크림슨을 섞은 무채색으로 앞면 바위들의 어두운 면을 전체적으로 칠하는데, 이 때 터치와 터치 사이를 약간씩 떨어뜨려 놓아야 견고한 터치가 남으면서 답답해 보이지 않는다.

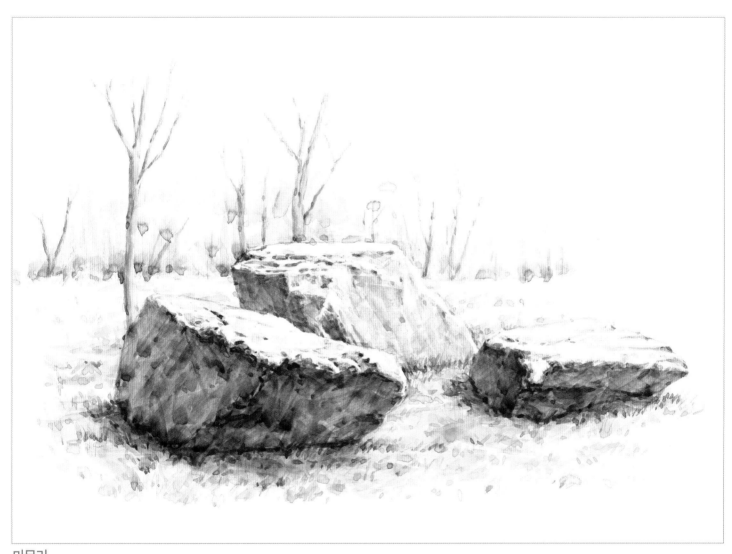

마무리
가장 많은 색상과 붓터치가 올라가는 과정이다. 사용한 색상표를 보면서 색을 만들어 채색하되, 아주 똑 같은 색이 아닌 비슷한 색이 만들어지면 겁내지 말고 채색해 보도록 한다. 주의할 점은 색상의 무게인데, 만들어 놓은 색이 채색되었을 때 너무 무겁거나 약하지 않은 색을 찾는 것이 중요한 부분이니 여분의 종이에 색을 찍어 체크해 본 후에 칠하는 것도 좋은 방법이다.

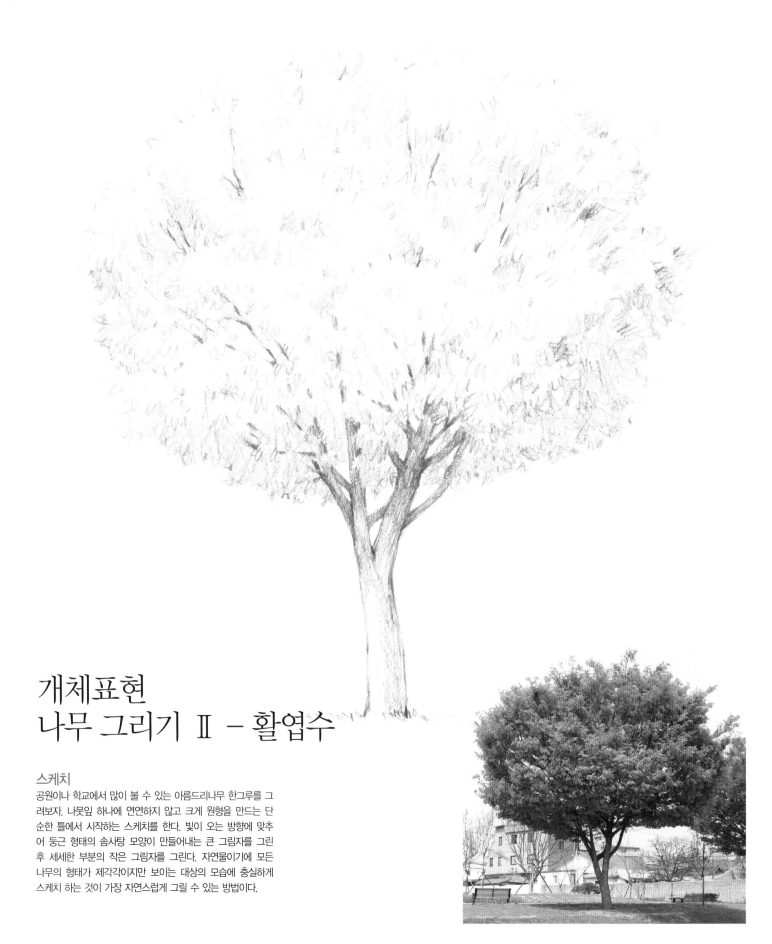

개체표현
나무 그리기 Ⅱ – 활엽수

스케치
공원이나 학교에서 많이 볼 수 있는 아름드리나무 한그루를 그려보자. 나뭇잎 하나에 연연하지 않고 크게 원형을 만드는 단순한 틀에서 시작하는 스케치를 한다. 빛이 오는 방향에 맞추어 둥근 형태의 솜사탕 모양이 만들어내는 큰 그림자를 그린 후 세세한 부분의 작은 그림자를 그린다. 자연물이기에 모든 나무의 형태가 제각각이지만 보이는 대상의 모습에 충실하게 스케치 하는 것이 가장 자연스럽게 그릴 수 있는 방법이다.

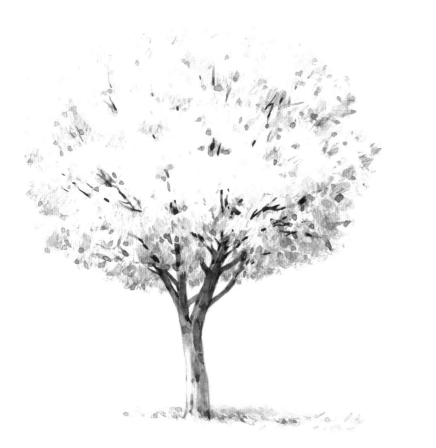

옐로우커+울트라마린 딥

오페라+울투라마린 딥

세피아+인디고

레몬 옐로우+비리디안

퍼머넌트 그란+비리디안

세루리안 블루+비리디안

셉 그란+비리디안

셉 그란+프러시안 블루

레몬 옐로우+퍼머너트 그린

초벌

옐로우커에 울트라마린 딥을 섞어 약간의 갈색이 감도는 정도의 색으로 나무의 일차적인 어두움을 표시한다. 만들어 놓은 색에 물을 더 섞어 색이 흐려지면 나뭇잎의 어두운 부분에도 터치를 올려 명암구분을 해 놓는다. 도화지의 물방울이 어느 정도 마른 것을 확인한 후, 세피아에 인디고를 섞은 짙은 색으로 나무둥치의 어두운 면을 찾아 진하게 포인트를 강조한다.

중벌

퍼머넌트 그린에 비리디안을 약간 섞어 나뭇잎 덩어리의 중간면을 찾아 채색한다. 붓터치를 새 발자국 모양이나 'ㅅ'모양이 되도록 하면서 도화지에서 붓을 뗄 때는 순간적으로 떼어내어, 한 방울 정도의 물자욱이 생기도록 하면 잎새의 두께감이 느껴지게 된다. 어둠이 내려앉는 곳에는 셉 그린에 비리디안과 프러시안 블루를 섞어가며 어두운 톤을 조절하여 채색한다. 다만, 원근감이 살아있게 하려면 나뭇잎 전체의 외곽선 쪽이 짙어지지 않도록 채색에 주의해야 한다.

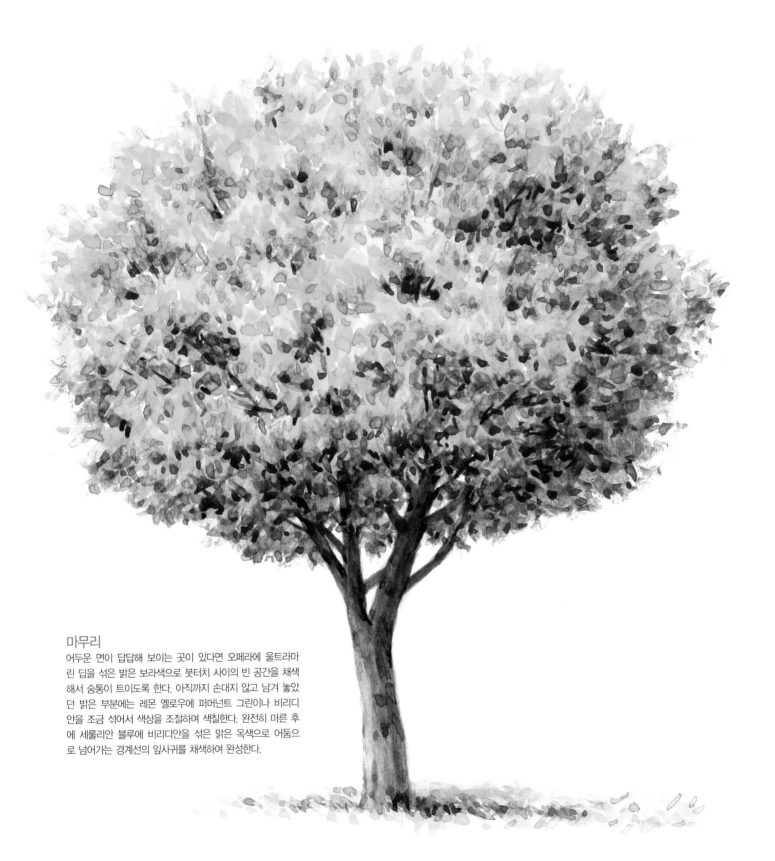

마무리

어두운 면이 답답해 보이는 곳이 있다면 오페라에 울트라마
린 딥을 섞은 밝은 보라색으로 붓터치 사이의 빈 공간을 채색
해서 숨통이 트이도록 한다. 아직까지 손대지 않고 남겨 놓았
던 밝은 부분에는 레몬 옐로우에 퍼머넌트 그린이나 비리디
안을 조금 섞어서 색상을 조절하며 색칠한다. 완전히 마른 후
에 세룰리안 블루에 비리디안을 섞은 맑은 옥색으로 어둠으
로 넘어가는 경계선의 잎사귀를 채색하여 완성한다.

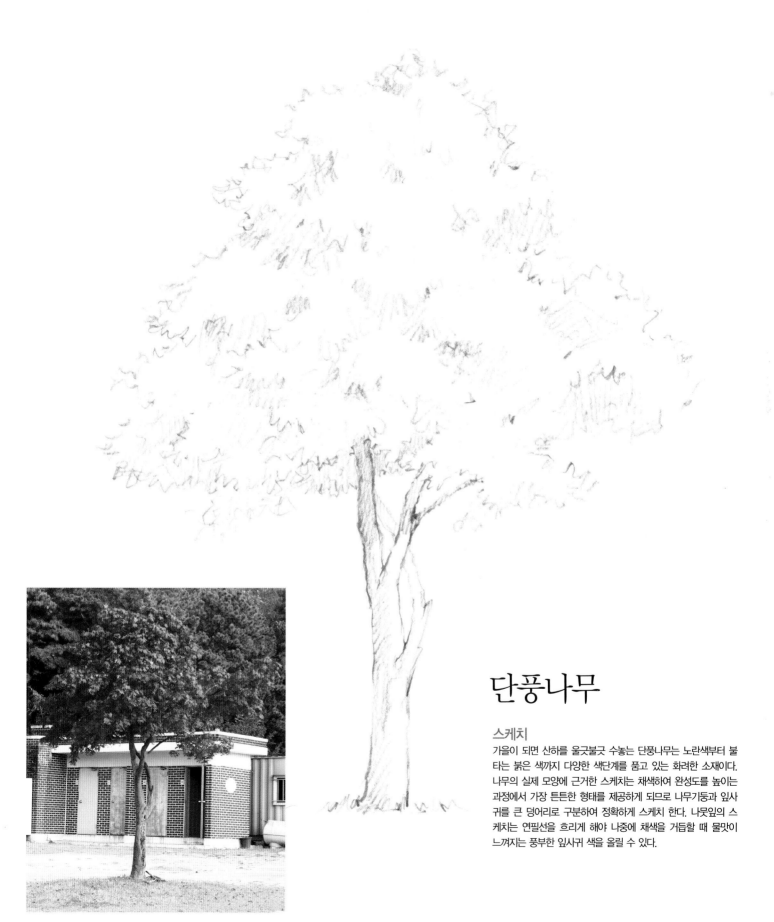

단풍나무

스케치

가을이 되면 산하를 울긋불긋 수놓는 단풍나무는 노란색부터 불
타는 붉은 색까지 다양한 색단계를 품고 있는 화려한 소재이다.
나무의 실제 모양에 근거한 스케치는 채색하여 완성도를 높이는
과정에서 가장 튼튼한 형태를 제공하게 되므로 나무기둥과 잎사
귀를 큰 덩어리로 구분하여 정확하게 스케치 한다. 나뭇잎의 스
케치는 연필선을 흐리게 해야 나중에 채색을 거듭할 때 물맛이
느껴지는 풍부한 잎사귀 색을 올릴 수 있다.

로우엄버+울트라마린 딥

퍼머넌트 옐로우 오렌지+오페라

퍼머넌트 옐로우 딥+
퍼머넌트 옐로우 오렌지

레몬 옐로우+오페라

로즈마더+오페라

로즈마더+그리니쉬 옐로우

옐로우커+세피아

버밀리언+오페라

버밀리언+퍼머넌트 옐로우 오렌지

초벌

채색을 시작하기 전에 먼저 팔레트를 살펴보고, 옐로우 계열 색들에 묻어 있는 다른 색들이 있다면 깨끗이 닦아내도록 하자. 앞으로 사용하게 될 밝은 색상에서 특히 노란계열은 색상 자체가 깨끗한 제 색을 내야 하기 때문이다. 로우엄버에 울트라마린 딥을 섞어 간략한 어둠들을 먼저 채색해 놓은 후, 퍼머넌트 옐로우 오렌지에 오페라를 약간 넣어 잎사귀가 어둠과 만나는 부분에 터치를 올린다. 만들어 놓은 색에 퍼머넌트 옐로우 딥을 많이 섞어 따뜻한 개나리색이 만들어지면 밝은 쪽의 잎사귀 덩어리도 표시한다. 붓을 뗄 때 남는 물방울 자국이 잎사귀 하나하나의 모양으로 남게 되므로 어두운 쪽으로 물방울이 떨어지게끔 유도한다.

중벌

레몬 옐로우에 오페라를 섞은 부드러운 노란색으로 빛이 많이 내려앉은 잎사귀의 중간 면까지 채워 넣듯이 색칠한다. 이 색은 마무리 과정에서 최종적으로 넓게 남아있는 화이트 부분을 정리하는 경우에도 사용한다. 로즈마더에 오페라를 섞어 선명도가 강한 붉은 색을 만들어 짙은 부분을 채색한 후, 물을 섞어 색상이 맑아지면 중간면도 물색으로 보여지도록 맑게 채색한다. 이렇듯 하나의 색이 만들어지면 물을 섞는 양에 따라서 색의 종류를 다양하게 만들 수 있어 활용도가 커지게 된다.

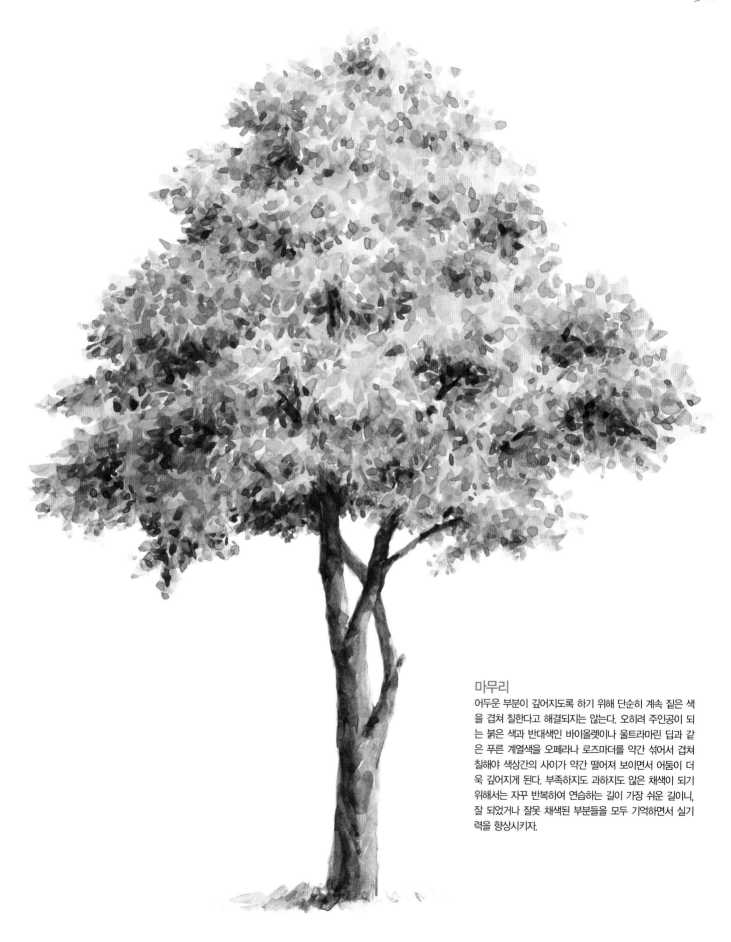

마무리

어두운 부분이 깊어지도록 하기 위해 단순히 계속 짙은 색을 겹쳐 칠한다고 해결되지는 않는다. 오히려 주인공이 되는 붉은 색과 반대색인 바이올렛이나 울트라마린 딥과 같은 푸른 계열색을 오페라나 로즈마더를 약간 섞어서 겹쳐 칠해야 색상간의 사이가 약간 떨어져 보이면서 어둠이 더욱 깊어지게 된다. 부족하지도 과하지도 않은 채색이 되기 위해서는 자꾸 반복하여 연습하는 길이 가장 쉬운 길이니, 잘 되었거나 잘못 채색된 부분들을 모두 기억하면서 실기력을 향상시키자.

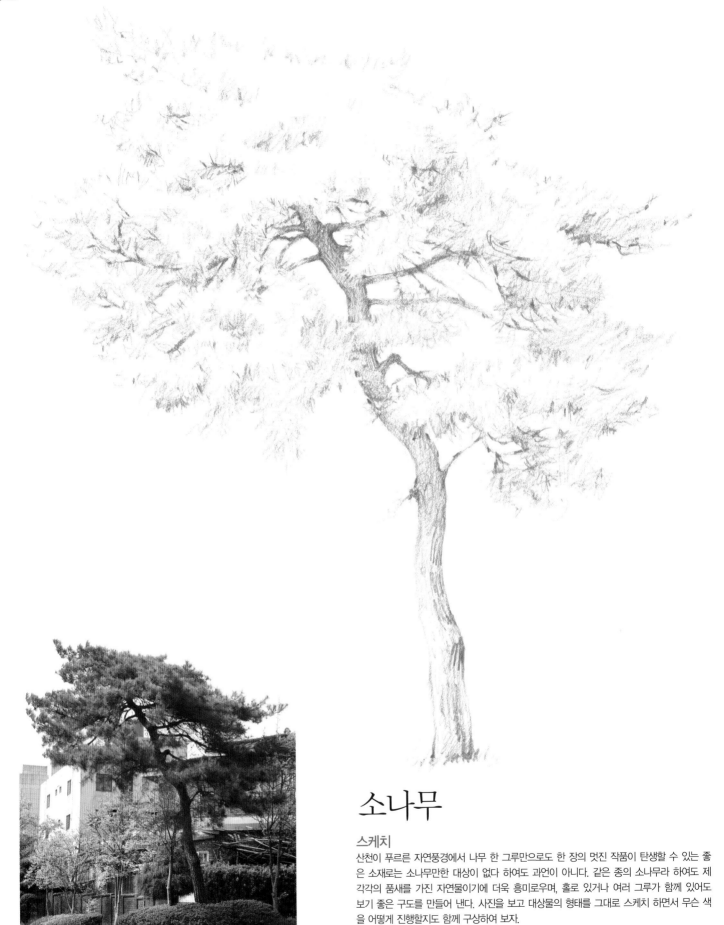

소나무

스케치

산천이 푸르른 자연풍경에서 나무 한 그루만으로도 한 장의 멋진 작품이 탄생할 수 있는 좋은 소재로는 소나무만한 대상이 없다 하여도 과언이 아니다. 같은 종의 소나무라 하여도 제각각의 품새를 가진 자연물이기에 더욱 흥미로우며, 홀로 있거나 여러 그루가 함께 있어도 보기 좋은 구도를 만들어 낸다. 사진을 보고 대상물의 형태를 그대로 스케치 하면서 무슨 색을 어떻게 진행할지도 함께 구상하여 보자.

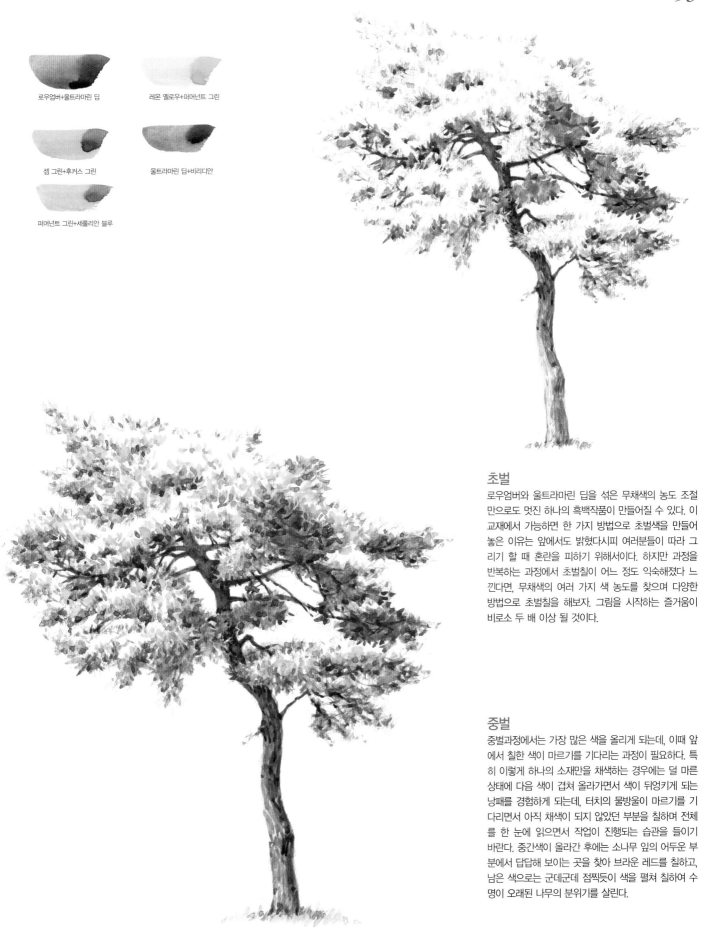

로우엄버+울트라마린 딥

레몬 옐로우+퍼머넌트 그린

셉 그린+후커스 그린

울트라마린 딥+비리디안

퍼머넌트 그린+세룰리안 블루

초벌

로우엄버와 울트라마린 딥을 섞은 무채색의 농도 조절 만으로도 멋진 하나의 흑백작품이 만들어질 수 있다. 이 교재에서 가능하면 한 가지 방법으로 초벌색을 만들어 놓은 이유는 앞에서도 밝혔다시피 여러분들이 따라 그리기 할 때 혼란을 피하기 위해서이다. 하지만 과정을 반복하는 과정에서 초벌칠이 어느 정도 익숙해졌다 느 낀다면, 무채색의 여러 가지 색 농도를 찾으며 다양한 방법으로 초벌칠을 해보자. 그림을 시작하는 즐거움이 비로소 두 배 이상 될 것이다.

중벌

중벌과정에서는 가장 많은 색을 올리게 되는데, 이때 앞 에서 칠한 색이 마르기를 기다리는 과정이 필요하다. 특 히 이렇게 하나의 소재만을 채색하는 경우에는 덜 마른 상태에 다음 색이 겹쳐 올라가면서 색이 뒤엉키게 되는 낭패를 경험하게 되는데, 터치의 물방울이 마르기를 기 다리면서 아직 채색이 되지 않았던 부분을 칠하며 전체 를 한 눈에 읽으면서 작업이 진행되는 습관을 들이기 바란다. 중간색이 올라간 후에는 소나무 잎의 어두운 부 분에서 답답해 보이는 곳을 찾아 브라운 레드를 칠하고, 남은 색으로는 군데군데 점찍듯이 색을 펼쳐 칠하여 수 명이 오래된 나무의 분위기를 살린다.

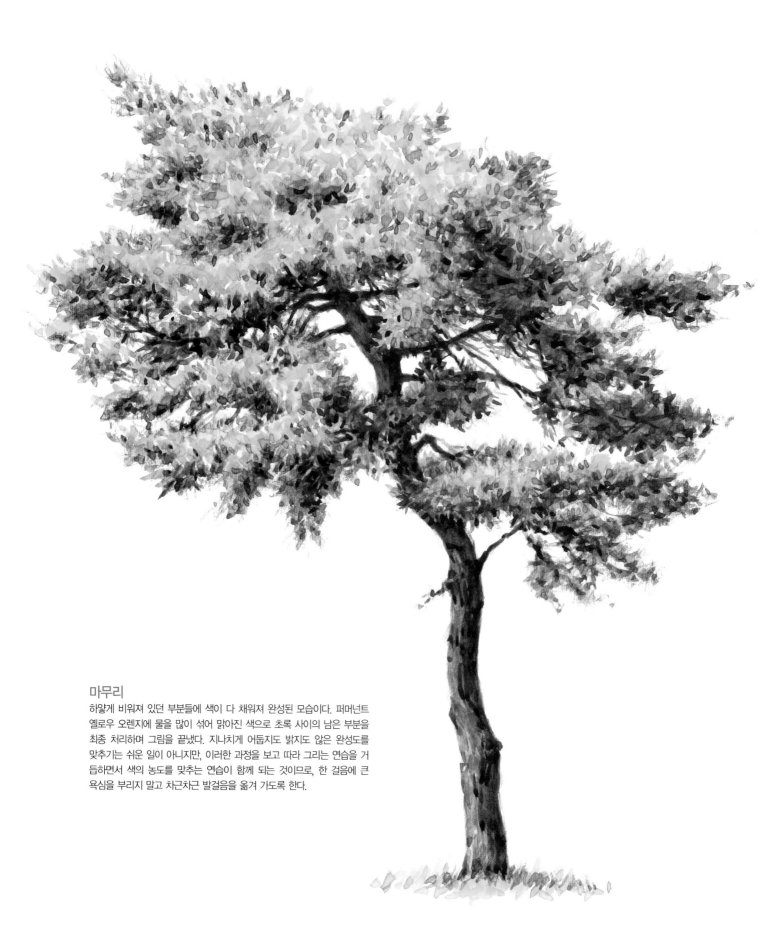

마무리

하얗게 비워져 있던 부분들에 색이 다 채워져 완성된 모습이다. 퍼머넌트
옐로우 오렌지에 물을 많이 섞어 맑아진 색으로 초록 사이의 남은 부분을
최종 처리하며 그림을 끝냈다. 지나치게 어둡지도 밝지도 않은 완성도를
맞추기는 쉬운 일이 아니지만, 이러한 과정을 보고 따라 그리는 연습을 거
듭하면서 색의 농도를 맞추는 연습이 함께 되는 것이므로, 한 걸음에 큰
욕심을 부리지 말고 차근차근 발걸음을 옮겨 가도록 한다.

원근의 표현

스케치

같은 종의 나무가 일렬로 심어진 모습을 그려보자. 복잡하게 여러 종의 나무들이 어우러져 있는 풍경보다 단순하기에 채색에서의 원근표현에 보다 수월한 공부가 되리라 생각된다. 원근표현은 스케치에서부터 시작되어야 하는데 가까운 곳은 크고 진하게, 멀어질 수록 작고 흐려지는 형태를 연필선의 강약으로 표현한다. 실제로 대상을 보고 그리는 것 보다 이렇게 사진을 보고 그리는 경우에는 크기나 색상원근에 대한 이해가 훨씬 쉽다.

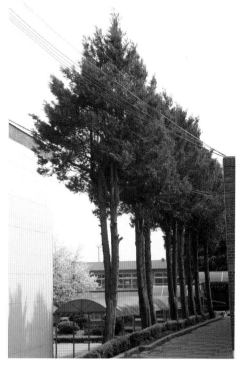

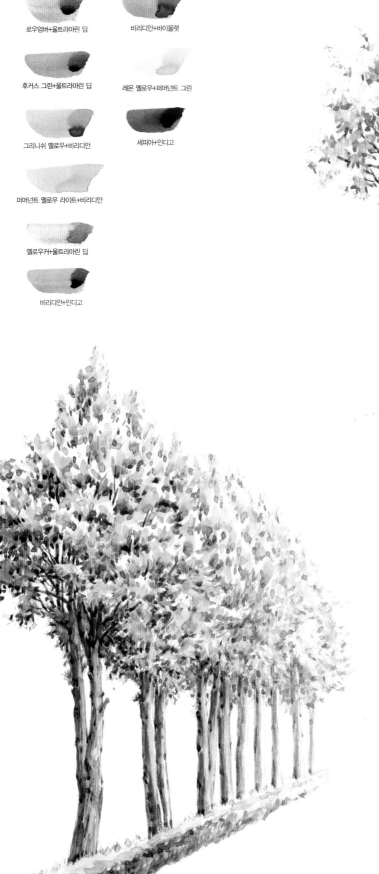

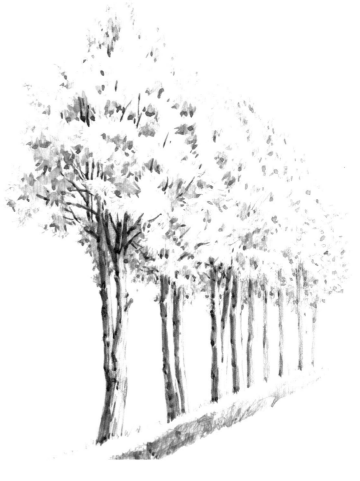

로우엄버+울트라마린 딥

비리디안+바이올렛

후커스 그린+울트라마린 딥

레몬 옐로우+퍼머넌트 그린

그리니쉬 옐로우+비리디안

세피아+인디고

퍼머넌트 옐로우 라이트+비리디안

옐로우카+울트라마린 딥

비리디안+인디고

초벌

로우엄버에 울트라마린 딥을 섞어 넉넉히 만들어 놓은 후 강한 어둠을 먼저 표시하듯 칠한다. 남은 색에 물을 조금씩 섞어 흐려지는 색의 농도를 봐 가면서, 사진과 같이 무채색의 단계를 나누어 나뭇잎의 큰 덩어리를 칠하게 되면, 본인이 원하는 정도의 원근감에 대한 무채색 기준이 만들어진다. 이러한 초벌과정은 4절지를 꽉 채워 그림 그리는 경우, 10분에서 길어도 20분 안쪽의 시간이 걸리면 적절하게 시간배분이 되고 있다고 보면 된다.

중벌

침엽수이므로 붓터치가 크지 않게 칠하도록 한다. 붓질하는 방향도 붓끝을 이용하여 세워서 칠해야 위에서 아래로 내려오는 물방울을 만들수 있다. 후커스 그린에 울트라마린 딥을 약간 섞어 선명도를 높인 색으로 묵직한 부분들을 채우고, 중간단계의 색은 그리니쉬 옐로우에 비리디안의 양을 조절하여 색변화를 준다. 뒤에 있는 나뭇잎은 그리니쉬 옐로우가 더 많이 사용된 색으로 채색했다.

마무리

비리디안에 바이올렛을 섞은 색에 물을 많이 넣어 약하게 만든 후 멀리 있는 나뭇잎을 마무리하는데, 이 때 붓에 묻혀 가는 색의 양이 적어야 물 방울을 조절할 수 있다. 굵고 시원한 물방울이 필요한 나무가 아니므로 터치에 유의하도록 하자. 옐로우커에 울트라마린 딥을 섞어 나무기둥의 밝은 면을 칠한 후, 세피아에 인디고를 섞은 짙은 색으로 초벌 때 표시했던 잔가지들과 어두운 부분을 한번 더 강조하며 완성한다.

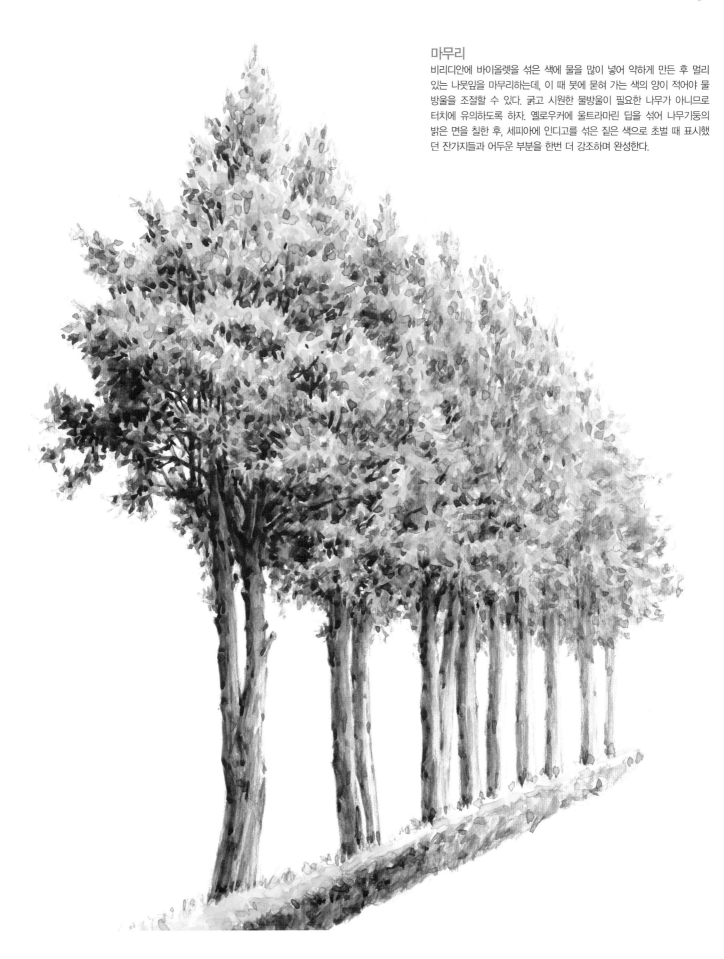

교정의 등나무(부분 표현)

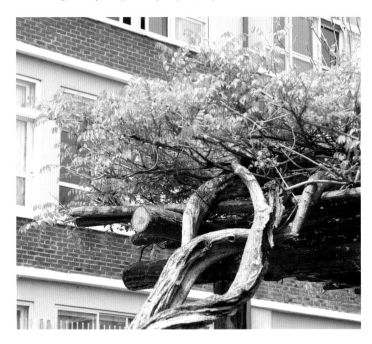

스케치

풍경화에서 그림 그릴 소재를 찾을 때 난감해지는 경험을 해 봤을 것이다. 어느 곳으로 눈을 돌려도 풍성한 자연이 존재하고 있으나, 막상 하얀 도화지 위에 무엇을 선택하여 어떻게 그려야 할지 결정 내리기는 쉽지 않다. 그럴 때에는 이렇게 작은 부분부터 시작해 보는 것이 좋은 대안이 된다. 부분을 클로즈업하여 그리는 경우에는 묘사의 재미와 완성도를 높이기 위한 조건이 되는 빛에 따른 명암 관계에 각별히 정성을 기울여 스케치 한다.

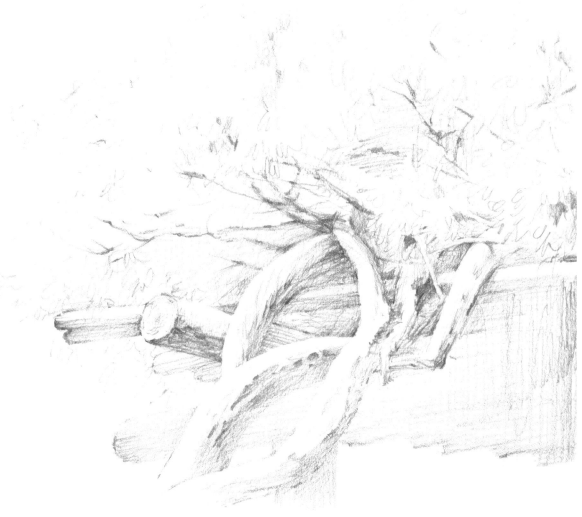

 로우엄버+울트라마린 딥
 반다이크 브라운+울트라마린 딥

 위의 색+인디고
 번트시에나+울트라마린 딥

 후커스 그린+퍼머넌트 옐로우 라이트
 올리브 그린+울트라마린 딥

 위의 색+세룰리안 블루
 레몬 옐로우+퍼머넌트 그린

 울트라마린 딥+바이올렛

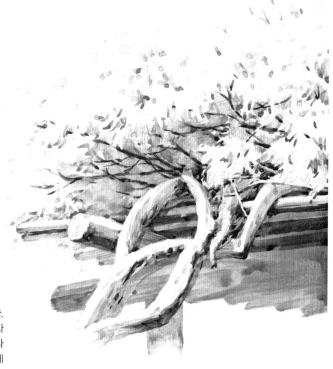

초벌

로우엄버에 울트라마린 딥을 섞어 칠하되, 물로 색상의 단계를 구분하여 초벌 채색을 한다. 그림이 클 경우에는 초벌과정에서 붓 끝이 넓적한 바탕붓을 사용하지만, 이렇게 부분묘사에 주력할 때에는 둥근 붓 12호로도 수월하게 채색할 수 있다. 사진의 나무는 5월의 등나무이기에 잎사귀가 무성하지 않고 아직은 여린 초록색 상태지만, 여름 나무처럼 풍성하게 칠하기 위해 사진보다 더 많은 잎사귀로 연출하였다.

중벌

본격적으로 색상을 올릴 때, 개인의 습관에 따라 밝은 부분부터 어둠으로 칠해가도 큰 상관은 없으나, 이렇게 비슷한 색계열이 무성한 잎사귀는 어두운 부분부터 채색하는 것이 색의 명도단계를 조절하기가 편한 방법이다. 후커스 그린에 퍼머넌트 옐로우 라이트를 섞어 잎의 중간부분을 칠한 후, 어두운 면을 찾아 앞의 색에 세룰리안 블루와 바이올렛을 섞어가며 색상의 깊이감을 더해 칠했다.

마무리

자연물의 부분을 확대하여 주제로 설정해 그리는 이러한 방식의 그림 유형이 완성작으로 만들어질 때에, 바탕은 주로 푸른 하늘이나 뭉게구름이 인상적인 하늘로 연출하면서 한 장의 그림으로 완성되는 경우가 많다. 이와같이 소재의 선택이란 오래된 등나무 넝쿨의 부분으로도 가능하고, 혹은 전신주의 일부분이 될 수도 있으며 어느 낡은 담장의 담쟁이 넝쿨이 될 수도 있을 것이다. 무엇을 그릴 것인가 라는 생각으로 막연해지는 순간에는, 어떻게 그려야 재미있게 완성할 수 있을까 라는 호기심을 키워 소재를 선택하는 연습을 해 보자.

풍경수채화

주제가 있는 풍경그리기

공원의 벤치

영상설명

벤치를 주제로 한 세장의 사진을 보면, 주제나 부주제를 어떻게 설정하며 자연을 캡처했는지 공감할 수 있을 것이다. 단순히 원근감과 개체의 설명을 위하여 벤치를 주제로 한 경우는 아래의 단계별 과정사진을 참고로 하여 따라 해 보고, 나머지 두 장의 사진은 연습장에 스케치 연습을 하면서 앞쪽의 나무기둥과 벤치가 차지하는 면적의 차이에 따른 구도 변화를 눈 여겨 보기 바란다.

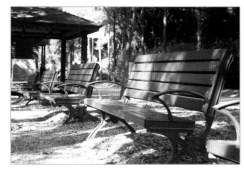
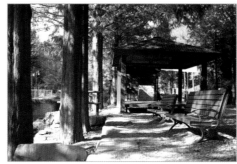
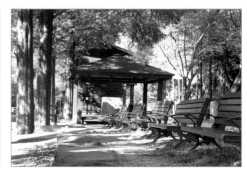

야외수채화를 경험하게 되면, 막상 화구를 챙겨 자연 앞에 서게 되었을 때 막막한 느낌이 든다는 얘기를 많이 듣는데, 시야를 조금씩 좁혀 가면서 본인이 그리고 싶어 하는 대상에 눈길이 멈추게 되면 그 대상물을 중심으로 왼쪽과 오른쪽의 넓이를 설정하면서 두 세 가지의 방법으로 스케치를 잡아 본 후, 마음에 닿는 것으로 선택하여 본격적으로 진행하면 실패율이 적을 것이다. 아주 광활하고 장대한 구도는 차후에 고급과정이 되었을 때 시도하기로 하고, 이즈음의 초보과정에서는 목표가 되는 주제 설정을 먼저 하여 화면의 중심을 잡고 다른 소소한 사물들이 그 주제를 도와주는 존재감 정도의 역할이 되도록 하여 그리되, 점차로 대상물의 난이도를 높여가는 방법으로 접근하며 고급과정으로 다가가도록 유도하였다.

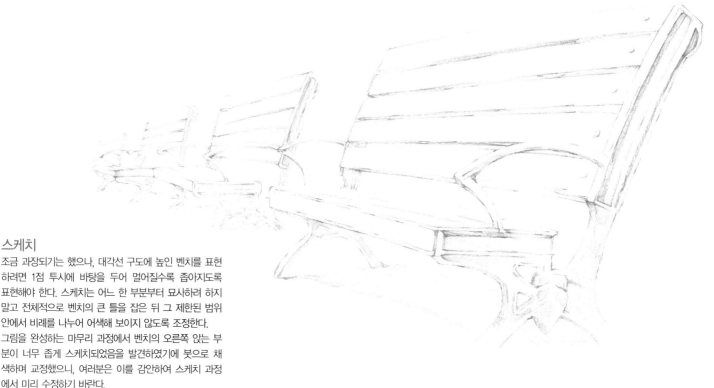

스케치

조금 과장되기는 했으나, 대각선 구도에 높인 벤치를 표현하려면 1점 투시에 바탕을 두어 멀어질수록 좁아지도록 표현해야 한다. 스케치는 어느 한 부분부터 묘사하려 하지 말고 전체적으로 벤치의 큰 틀을 잡은 뒤 그 제한된 범위 안에서 비례를 나누어 어색해 보이지 않도록 조정한다.
그림을 완성하는 마무리 과정에서 벤치의 오른쪽 앉는 부분이 너무 좁게 스케치되었음을 발견하였기에 붓으로 채색하며 교정했으니, 여러분은 이를 감안하여 스케치 과정에서 미리 수정하기 바란다.

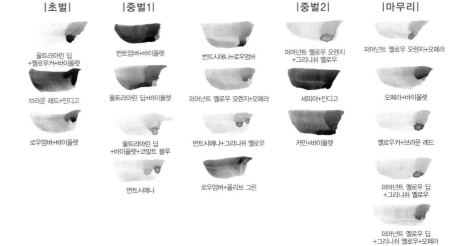

| |초벌| | |중벌1| | |중벌2| | |마무리| |
|---|---|---|---|
| 울트라마린 딥
+옐로우커+바이올렛 | 번트엄버+바이올렛 | 번트시에나+로우엄버 | 퍼머넌트 옐로우 오렌지
+그리니쉬 옐로우 | 퍼머넌트 옐로우 오렌지+오페라 |
| 브라운 레드+인디고 | 울트라마린 딥+바이올렛 | 퍼머넌트 옐로우 오렌지+오페라 | 세피아+인디고 | 오페라+바이올렛 |
| 로우엄버+바이올렛 | 울트라마린 딥
+바이올렛+코발트 블루 | 번트시에나+그리니쉬 옐로우 | 카민+바이올렛 | 옐로우커+브라운 레드 |
| | 번트시에나 | 로우엄버+올리브 그린 | | 퍼머넌트 옐로우 딥
+그리니쉬 옐로우 |
| | | | | 퍼머넌트 옐로우 딥
+그리니쉬 옐로우+오페라 |

초벌

울트라마린 딥, 옐로우커, 바이올렛을 섞어 빛의 방향을 고려하며, 밝고 어둠을 나타내주고, 이 때 붓의 터치는 물체의 방향에 맞게 칠해준다. 브라운 레드, 인디고를 섞어 포인트 색을 만든 뒤, 벤치의 철재 부분과 어둠의 포인트를 묘사해 준다. 벤치가 나무소재이니만큼, 어두운 부분에 번트엄버, 바이올렛을 섞어 견고해보이도록 초벌의 포인트 부분 주변에 칠한다. 철재의 느낌을 묘사하기 위해 울트라마린 딥과 바이올렛을 섞어 조금은 푸르스름한 색을 칠해 놓았다. 이때 너무 강한 것보다 전체적으로 그러한 톤이 조금 보이게끔 부분적으로만 써준다. 번트 시에나에 로우엄버를 섞어 어둠에서 아주 밝음으로 가기 전 중간단계를 칠 하는데, 이 때 빛을 받는 부분에 너무 많은 밀도를 나타내는 것은 자칫 답답해 보일 수 있으니, 처음에는 조금 큰 터치를 사용한다.

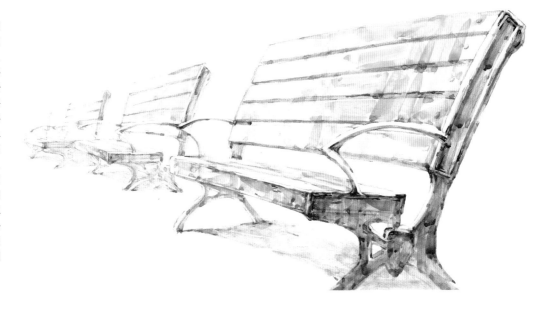

중벌

세피아와 인디고를 섞어 철제부분의 덩어리묘사를 해주고 카민과 바이올렛을 섞어 벤치의 어두운 부분에 색변화를 주어 더욱 견고해 보이도록 한다. 번트시에나와 그리니쉬 옐로우를 섞어 벤치의 시선에서 먼쪽 부분을 칠해준다. 로우엄버와 올리브 그린을 섞어 큰 터치를 나눠가며 단단한 나무의 느낌을 나타내는데, 시선에서 가까운 부분에서 먼 부분으로 터치를 할 때 터치의 크기(작은 것에서 크게)와 색상(채도가 높은 것에서 낮은 것)을 생각하며 진행한다.

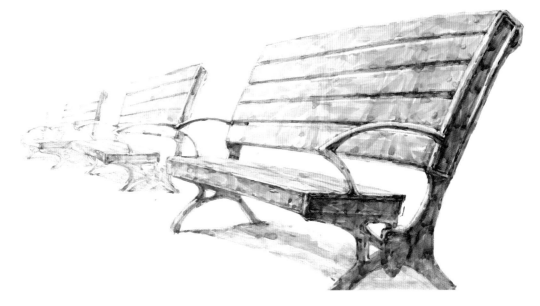

마무리

사진에서 벤치의 투시가 너무 커서 불안해보였음을 감안하여 앉는 의자부분의 길이를 세피아와 인디고를 섞어 오른쪽으로 조금 확대시켜 놓으니 이전보다 안정감이 있다. 오페라와 바이올렛을 벤치의 철재 다리부분의 반사광 면에 변화를 주어 너무 무거워 보이지 않도록 한다. 퍼머넌트 오렌지와 오페라를 섞어 붓 몸통의 중간정도만 사용하여 견고해보이도록 격자 터치를 넣어준다.(물체방향에 맞게 가로, 세로 교차터치) 마찬가지로 옐로우 계열과 오렌지 계열, 붉은 브라운 계열의 색을 적절히 섞어 붓끝만을 이용한 작은 터치로 견고함을 더하며 완성한다.

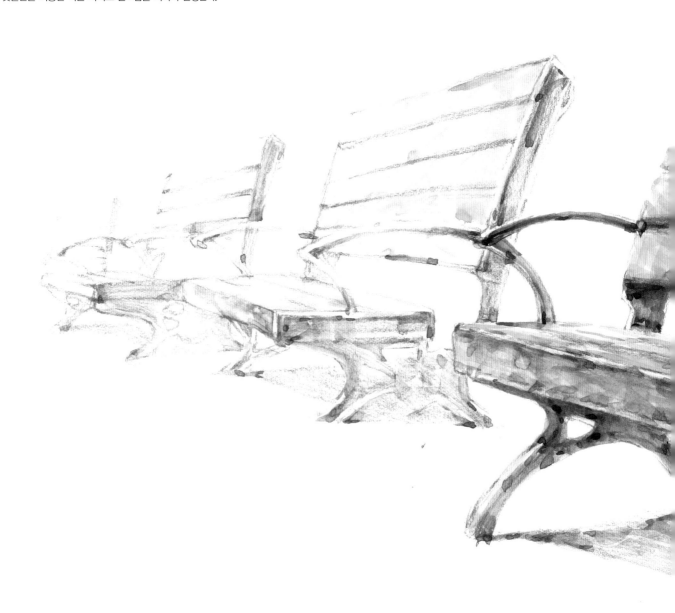

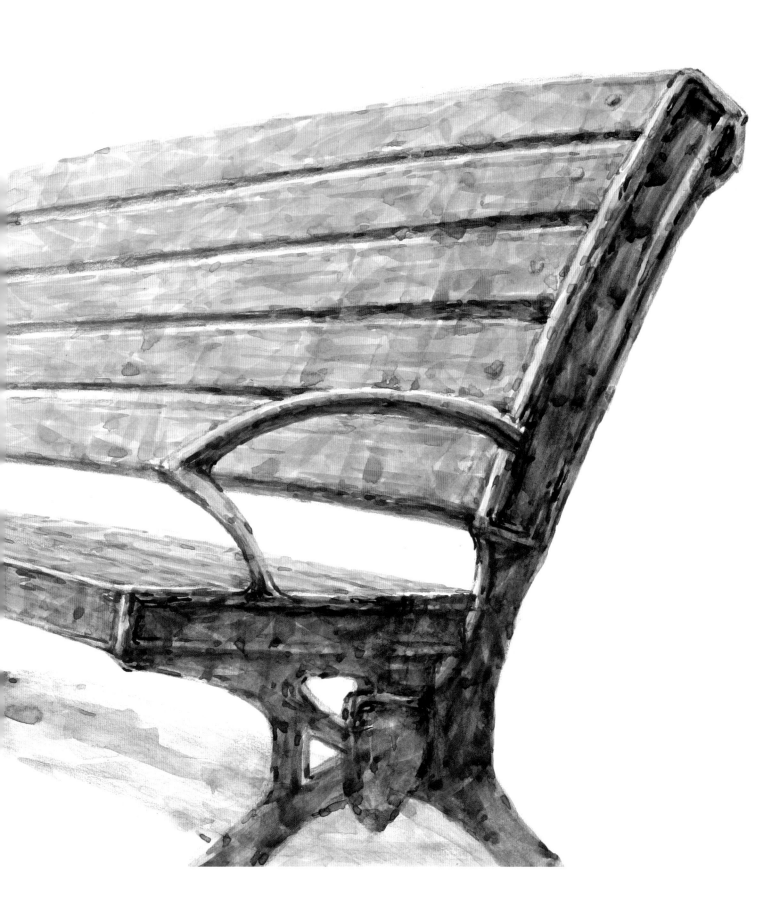

하수구 호스

돌담 벽에 물 빠짐을 위하여 묻어놓은 호스는 비가 적을 때에는 파충류나 새들이 들락거리는 모습을 종종 볼 수 있다. 이는 도심풍경이나 강변, 잘 가꿔 놓은 숲 속에서도 쉽게 대할 수 있는 풍경이며, 마침 개체 연습을 하기에도 좋은 소재이다. 예시작에서는 잡풀과 호스에서 멀어지는 돌멩이들은 약하게 채색하여 개체에만 집중할 수 있도록 의도하였으나, 연습과정에서는 나머지 부분도 함께 완성해도 좋을 것이다. 다만, 이러한 먼 풍경들은 스케치에서부터 채색 마무리 과정까지의 단계에서 의도적으로 약하게, 혹은 흐리게 채색해야 함을 기억하도록 한다.

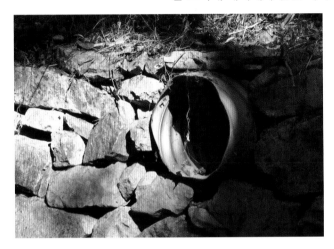

스케치

바위 사이에 호스가 있는 풍경을 스케치를 할 때 비슷한 크기가 둥글게 반복되어 무엇부터 스케치해야할지 막막하다면, 먼저 주제가 되는 호스의 위치를 잡은 뒤 주변 바위의 위치를 표시해 주면 된다. 주변의 풀과 같은 식물들은 주제부를 표현하기 위한 배경이므로 이번 연습에서는 스케치부터 간략하게 표현하도록 한다. 이 때 주의할 것이 있다면, 실제 비슷한 크기의 바위가 반복되어 있는 경우인데, 그리는 사람의 입맛에 맞게 알맞은 크기와 모양으로 조정을 하여 크기와 형태에 변화를 주도록 한다.

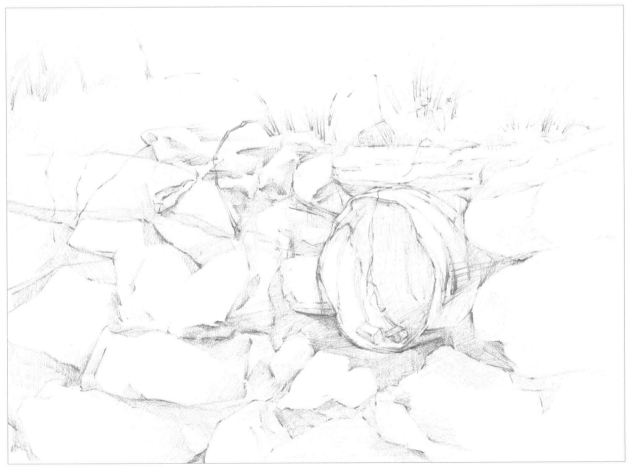

| |초벌| | |중벌| | |마무리| |
|---|---|---|
| 울트라마린 딥+반다이크 블루 | 올리브 그란+브라운 레드+바이올렛 | 로우엄버+울트라마린 딥 |
| 울트라마린 딥+로우엄버 | 올리브 그란+울트라마린 딥+바이올렛 | 퍼머넌트 옐로우 오렌지+오페라 |
| 울트라마린 딥+바이올렛 | 올리브 그란+브라운 레드+바이올렛+셉 그린 | 세루리안 블루+울트라마린 딥 |
| 그리니쉬 옐로우+바이올렛+울트라마린 딥 | 그리니쉬 옐로우+울트라마린 딥 | 퍼머넌트 옐로우 오렌지+오페라 |
| | 로즈마더+번트시에나+울트라마린 딥 | |
| | 비리디안+세루리안 블루 | |
| | 비리디안+바이올렛 | |
| | 세루리안 블루+바이올렛 | |

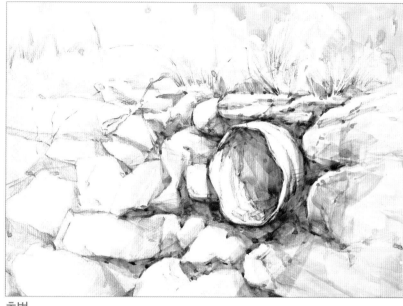

초벌

울트라마린 딥에 옐로우커, 퍼머넌트 바이올렛을 조금씩 섞어 무채색을 만든 뒤, 빛을 받지 않은 어둠부분에 전체적으로 칠해준다. 초벌을 채색할 때에는 물체에 어느 쪽에서 빛이 오는지를 인지하고, 그림자의 기울기는 사물의 생김새에 따라 어떠한 정도의 깊이가 적당할지를 생각하며 진행한다. 울트라마린 딥에 반다이크 브라운을 섞어 그림자 부분, 바위와 바위가 만나는 부분, 호스의 어둠 부분 등, 물체끼리 접하는 부분에 칠한다. 이 때 남게 되는 물방울들은 그림에 도톰한 깊이를 더해줄 것이다. 로우엄버와 바이올렛을 섞어 빛을 받는 바위의 중간면을 넓게 칠하여 바위의 넓은 면적을 슬쩍 채워 놓는다.

중벌

이전에 어둠으로 쓰인 울트라마린 딥과 반다이크 브라운으로 호스 안쪽의 빛을 받지 않는 부분과 바위 사이의 어둠을 정리한다. 어둠을 표현하는 것은 형태와 형태의 분리와 동시에 안정감을 줄 수 있으므로, 채색을 하는 과정에서 정확한 형태를 틈틈이 체크한다. 세루리안 블루에 바이올렛을 섞어 반사색으로 바위의 어둡고 답답한 부분에 숨통을 틔우며, 사용하고 남은 색에 약간의 오페라나, 크림슨을 섞어 만든 붉은 보라색으로도 몇 터치를 올려 색상에 변화를 넣어보자. 셉 그린과 번트 시에나, 그리니쉬 옐로우를 섞은 색으로 원경의 수풀을 표현할 때는, 중경에서 벗어난 부분이기에 작은 묘사보다는 넓게 칠하여 덩어리로 봐주는 것이 좋다.

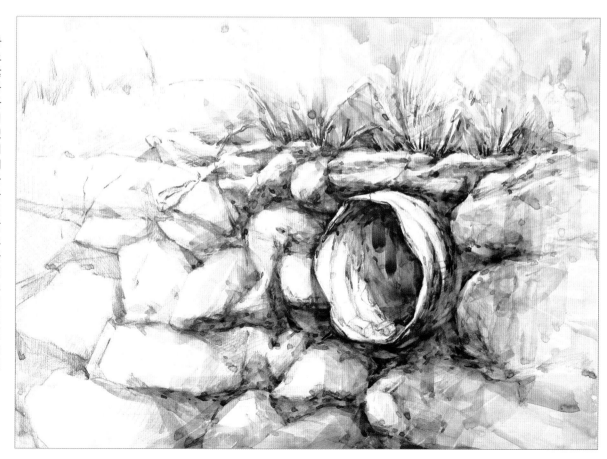

마무리

세룰리안 블루와 울트라마린 딥을 섞은 색으로 호스의 푸른 기운을 한번 더 강조한다. 로우엄버에 울트라마린 딥을 섞어 만든 옅은 무채색으로는 아직 채색하지 않고 남겨 두었던 바위의 밝은 부분을 칠해 준다. 하이라이트 부분은 이렇듯이 제일 마지막에 색을 얹는데, 그 색상의 무게가 칠한 듯 만듯하게 가벼워야 명암관계가 깨지지 않는다. 끝으로 바위에 따스하게 내리쬐는 햇살느낌을 나타내기 위해 오렌지와 오페라를 섞은 붉은 기운의 색으로 밝음과 어둠이 접하는 경계부분에 도톰하게 마무리 물색을 올리는 것으로 그림을 완성한다.

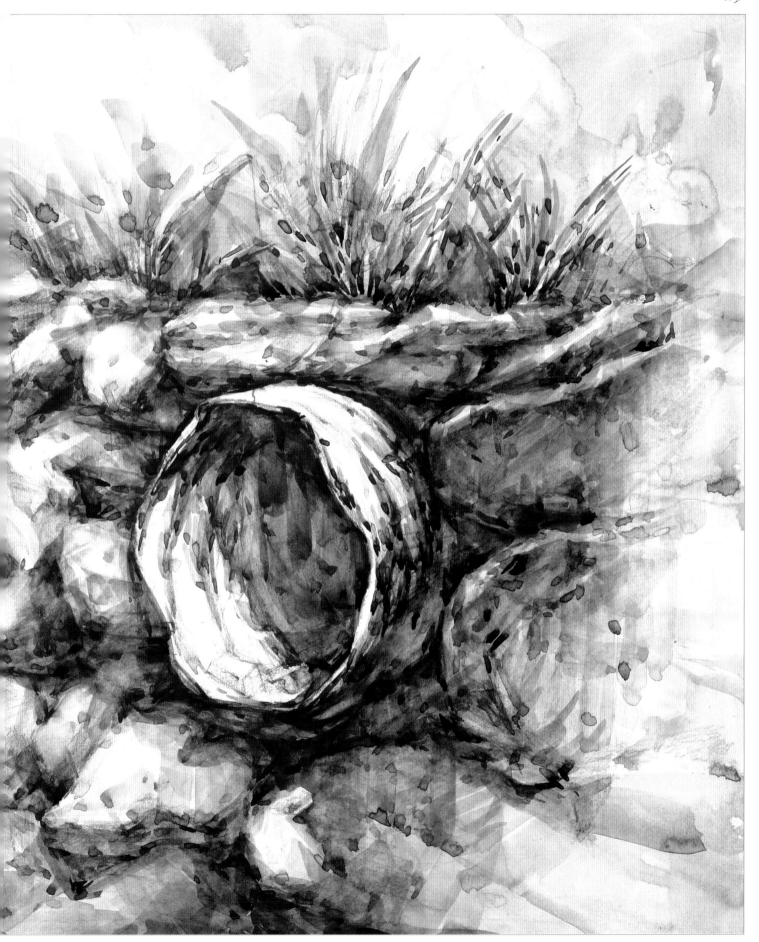

영상설명

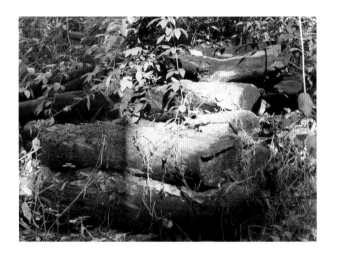

통나무가 있는 숲

그림을 배우고 익히는 초기에 대부분의 사람들은 풍경화를 그리게 될 경우 아주 모범적이라 할 수 있는 완벽한 구도, 즉 주제와 부제의 설정과 원근관계에 따른 사물들의 배치가 모자람 없이 이루어진 그림을 꿈꾸고 계획한다. 하지만 그러한 마음으로 조바심이 지나쳐서 진행하고 있는 기초단계를 건너뛰거나 대충대충 넘어가지 않기 바란다. 주인공이 되는 소소한 사물 하나에서 둘 셋으로 점차 대상물을 늘여 가면서 익히게 되는 모든 구도와 채색의 기본은 한결같은 원리를 바탕으로 하고 있으며, 천리 길도 한걸음 발자국을 떼는 순간부터 이루어지듯이 한 장의 그림 역시 대상을 관찰하고 화면 안에서 빛과 원근에 의한 차분한 표현에서부터 이루어짐을 기억하고 차근차근 순서를 밟아 나가자. 우거진 풀 숲속에 있는 통나무는 따라 그리기 쉬운 개체는 아니지만, 그려야 할 대상이 단 한 개의 개체라 할지라도 원근과 명암에 따른 완성된 그림으로 존재할 수 있음을 익힐 수 있을 것이다. 숲 속에서 찍은 사진이라 다른 나무의 그림자가 드리워져 어쩔 수 없이 어두워 보임을 양해바라며 부담 없이 따라 그려보기 권한다.

스케치

숲 속에 있는 대상물은 주변의 큰 나무들의 영향으로 인하여 그림에 불필요한 그림자가 생기는 경우가 많으니, 본인이 그리고자 선택한 대상에 없는 화면 바깥의 사물로 생긴 그림자는 스케치 하지 않고 주제만 충실하게 스케치 한다. 식물은 나중에 채색과정에서 붓으로 직접 그려나가는 것이 자연스러우므로 통나무 위나 외곽부분에 서로 접하는 부분만 묘사하고 나머지는 대충 스케치한다. 야외에서 그림을 그리게 되는 경우에는 시간이 흐름에 따라 그림자의 두께와 방향에도 변화가 따르는데, 처음에 스케치 할 때 그린 명암에 기반을 두고 진행해야 우왕좌왕하지 않게 된다.

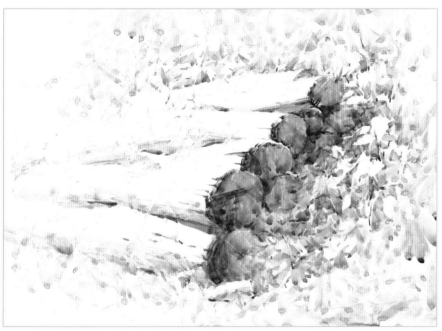

| |초벌| | |중벌| | |마무리| |
|---|---|---|
| 로우엄버+울트라마린 딥 | 퍼머넌트 옐로우 라이트+브라운 레드 | 퍼머넌트 옐로우 라이트+비리디안 |
| 위의 색+바이올렛 | 번트시에나+올리브 그린 | 퍼머넌트 옐로우 라이트+세루리안 블루 |
| 퍼머넌트 옐로우 오렌지+후커스 그린 | 레몬 옐로우+반다이크 브라운 | 반다이크 브라운+울트라마린 딥 |
| 섭 그란+바이올렛 | 레몬 옐로우+퍼머넌트 그린 | 레몬 옐로우+반다이크 브라운 |
| | 퍼머넌트 그린+세루리안 블루 | 오페라+로즈마더 |
| | 그리니쉬 옐로우+번트엄버 | 레몬 옐로우+퍼머넌트 옐로우 오렌지 |
| | 후커스 그린+번트엄버 | 세피아+인디고 |

초벌

초벌색은 옐로우커나 반다이크 브라운에 울트라마린 딥을 섞는 등과 같이 서너 가지 이상의 방법이 있다. 그럼에도 여기에서는 일정하게 같은 무채색으로 초벌을 시작하도록 유도하고 있는데 이는 혼란스러움을 줄이기 위한 방법의 하나일 뿐임을 밝힌다. 로우엄버에 울트라마린 딥을 섞은 첫 색으로 어두운 부분을 강약에 주의하며 칠한 다음, 남은 색에 바이올렛을 더 넣어 진한 포인트 부분을 강조한다. 나무 주변의 풀숲에는 퍼머넌트 옐로우 오렌지에 후커스 그린을 섞은 따뜻한 초록으로 제일 밝은 잎사귀를 남겨 놓은 나머지 부분들을 칠한다. 샙그린에 바이올렛을 섞은 짙은 색으로는 한 번 더 깊이를 만들어 놓되, 주제에서 멀리 떨어진 왼쪽으로 갈수록 약하게 채색해야 원근감이 강조된다.

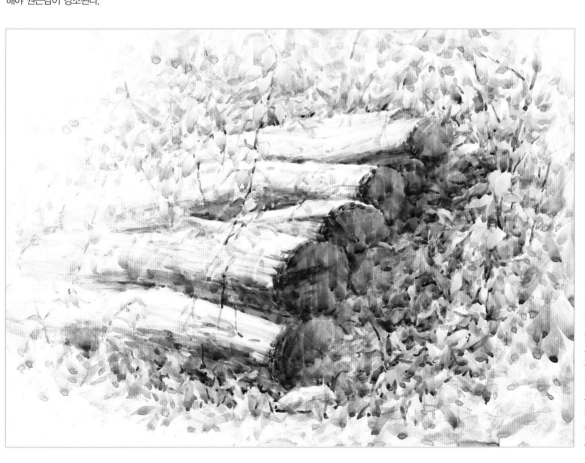

중벌

퍼머넌트 옐로우 라이트에 브라운 레드를 조금 섞어 통나무가 가진 제 색을 칠하기 시작하자. 이 때 밝은 부분은 물을 많이 섞어 약하게 색을 올려야 실패율이 적다. 번트 시에나에 올리브 그린을 섞거나 레몬 옐로우에 반다이크 브라운을 섞는 등, 비슷한 갈색 계열이라도 조금씩의 색상 차이를 두어 주제를 채색하면 보기에 지루하지 않게 된다.

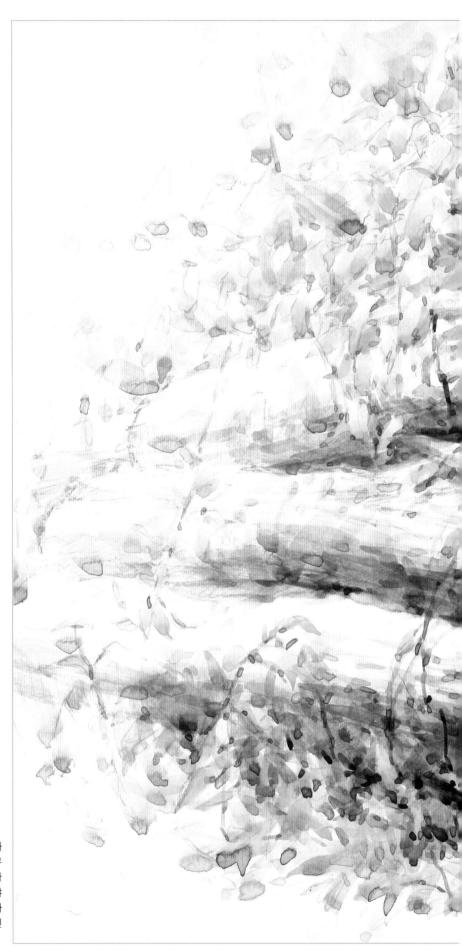

마무리

사용한 색을 표시한 색상표를 참고로 하여, 숲의 초록색도 통나무 색과 마찬가지로 비슷한 계열 색을 서로 섞어가며 선명도와 색상이 주는 무게를 판단하여 채색한다. 다만, 초록색이 너무 무겁게 만들어지면 통나무 보다 더 강하게 보일 수 있으니 색상의 맑기 정도에 특히 유의하여야 한다. 화면의 바깥으로 시선이 벗어나는 부분에는 잎사귀의 묘사가 약하게 되도록 하여 시선이 주제와 그에 밀집된 숲에 더 머물 수 있도록 신경 쓰며 마무리한다.

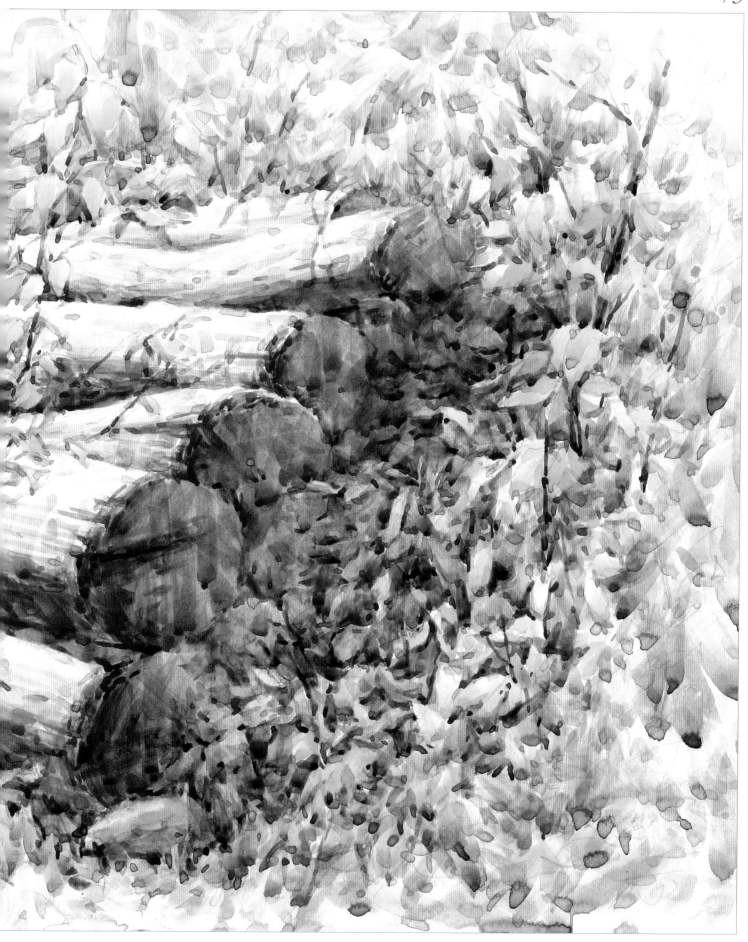

배수구가 있는 풍경

영상설명

공원의 잘 꾸며진 풍경이나 시야가 확 트인 대자연을 마주했는데도 불구하고 무엇을 그릴까 막연해지는 경우, 이렇게 가까이 있는 사물에서 그림 그릴 소재를 찾는 방법은 개체 묘사를 겸하는 좋은 연습이 된다. 사진 역시 아주 멋지고 유서 깊은 휴양림에 있는 연못 한 켠의 풍경으로, 잡풀 속에 자리하고 있는 오래된 나무의 질감과 녹슨 격자 철망이 부분 묘사에 재미를 더할 수 있겠다 싶어 선택하게 되었다. 잘 깎여진 밤톨 같은 완성된 모양 보다는 때로는 다소 헐겁고 무너져 보이는 소재들이 더 자연스럽고 회화적인 한 장의 그림으로 존재할 수 있음을 함께 발견할 수 있기 바란다.

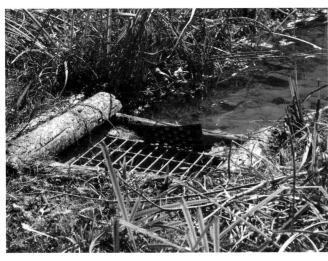

스케치

주제부가 확연히 드러나 있는 구도이다. 이럴 경우 근경의 물체와 원경에 놓인 물가의 스케치에 차이를 두고 전체적으로 스케치를 해야 한다. 1점 투시를 응용하여 시선에서 멀어질수록 좁아지도록 구도를 잡는다. 배수구와 주변은 자세히 묘사하되, 멀리 떨어져있는 수풀은 간략히 생략하여 스케치 한 후 채색과정에서 천천히 묘사의 깊이를 더하도록 하자.

초벌

울트라마린 딥에 옐로우커와 퍼머넌트 바이올렛을 조금 섞은 초벌 무채색으로 밝고 어둠을 구분해준다. 스케치 때 연필선의 강약 정도로 원근감을 구분했듯이, 초벌에서도 근경과 원경의 차이를 색상의 강하기로 구별해 두도록 한다. 초벌에서 짚어 놓은 이러한 밝음과 어둠의 구분은 마무리까지 진행함에 있어 전체적 분위기를 좌우 할 수 있기에 묘사할 부분과 생략되어야 할 부분도 미리 생각해보자.

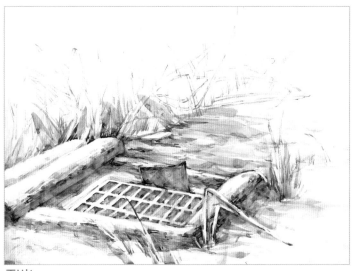

중벌1

로우엄버와 울트라마린 딥을 섞어 하수구 옆 바닥면과 물가와 수풀이 접하는 면을 묘사해 준다. 나무의 경우 그 성질이 건조한 느낌이 있으니 습식표현 보다는 건식표현에 가까운 느낌이 들도록 터치를 사용하여 묘사하는 것도 한 방법이다. 붓 끝으로 나무의 나이테나 나무껍질 등 묘사거리를 찾아 그리며 가까운 사물을 관찰하는 습관을 들이는 것도 중요하겠다. 멀리 보이는 수풀은 로우엄버와 바이올렛을 섞은 건조한 풀색으로 하나하나 묘사하기 보다 큰 덩어리로 봐주어 후퇴하는 느낌을 나타내도록 한다. 비리디안과 세룰리안 블루, 바이올렛을 섞은 푸르스름한 색으로 반사광을 칠해 줌으로써 빛을 받지 않는 어둠 부분에 숨통을 틔워주는 효과도 나타낼 수 있다.

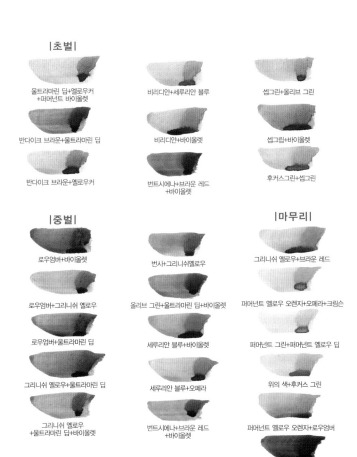

|초벌|

울트라마린 딥+옐로우커 +퍼머넌트 바이올렛

비리디안+세룰리안 블루

셉그란+올리브 그린

반다이크 브라운+울트라마린 딥

비리디안+바이올렛

셉그림+바이올렛

반다이크 브라운+옐로우커

번트시에나+브라운 레드 +바이올렛

후커스그란+셉그린

|중벌|

로우엄버+바이올렛

번사+그리니쉬옐로우

|마무리|

그리니쉬 옐로우+브라운 레드

로우엄버+그리니쉬 옐로우

올리브 그란+울트라마린 딥+바이올렛

퍼머넌트 옐로우 오렌자+오페라+크림슨

로우엄버+울트라마린 딥

세루리안 블루+바이올렛

퍼머넌트 그린+퍼머넌트 옐로우

그리니쉬 옐로우+울트라마린 딥

세루리안 블루+오페라

위의 색+후커스 그린

그리니쉬 옐로우 +울트라마린 딥+바이올렛

번트시에나+브라운 레드 +바이올렛

퍼머넌트 옐로우 오렌자+로우엄버

올리브 그란+바이올렛+브라운 레드

중벌2

번트 시에나와 브라운 레드, 바이올렛을 섞어 오래된 나무의 따스한 느낌과 더불어 하수구 옆 녹슨 철제의 판자를 묘사한다. 어두운 부분 쪽으로 물체가 지닌 색의 어둠색을 찾아 만들어 붓끝 묘사로 물체의 특성을 살리는 것이 재미있겠다. 사진에서 잘 보이지 않는 묘사거리를 자세히 그리려는 것은 오히려 부자연스러워 보일 수 있기에, 사진 자료는 참고 하되, 본인이 소화할 수 있을 만큼만 참고하도록 한다. 이제 주변색들을 고려하며 전체적인 분위기를 만들어간다. 근경의 수풀은 올리브 그린에 울트라마린 딥과 바이올렛을 섞어 지면에 닿는 부분에 안정감을 주도록 하고, 주변의 색은 이전 색에 그리니쉬 옐로우를 섞어 넓은 물색으로 표현해준다. 그 색에 물의 양을 많이 하여 원경의 물가를 칠해주는 것 또한 전체적으로 화면의 분위기를 맞춰 나갈 수 있는 방법이다. 세룰리안 블루와 바이올렛을 섞어 물체의 반사된 부분을 경쾌하게 표현함으로써 빛을 받는 부분의 효과를 더욱 극대화 하는 것도 요령이다.

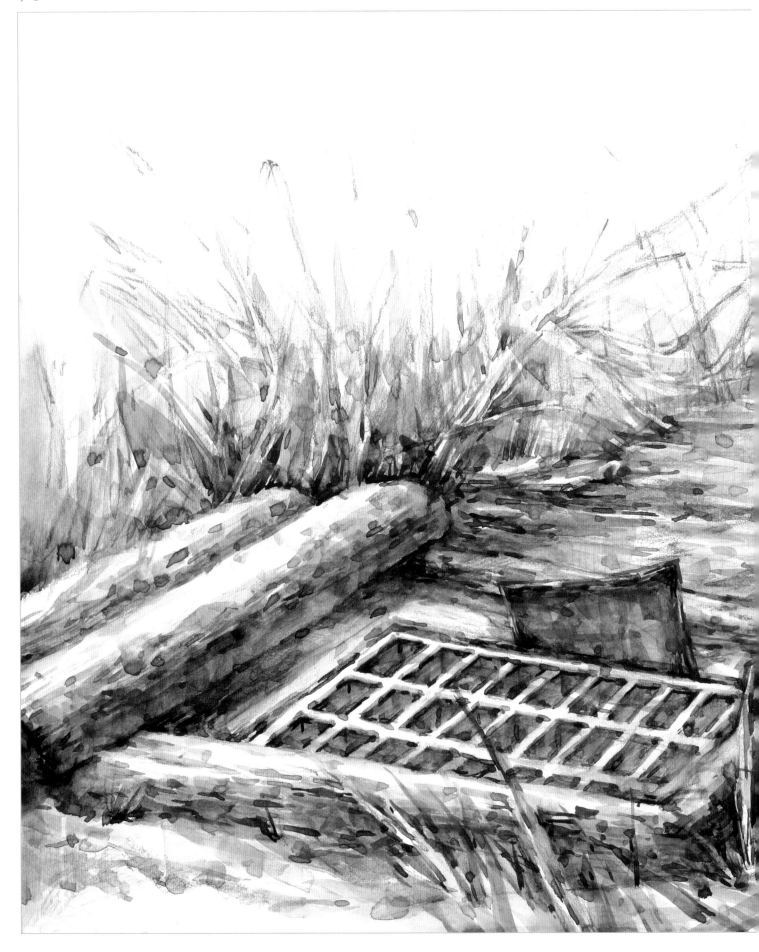

마무리

퍼머넌트 옐로우 오렌지와 오페라, 크림슨을 섞은 색으로 근경의 나무 그루터기와 건초를 묘사한다. 그 색의 물색으로 주변의 물색을 서로 호환해주며, 퍼머넌트 그린, 퍼머넌트 옐로우 딥으로 포인트 색을 올려 보자. 부분적으로는 옐로우 오렌지와 로우엄버를 섞어 나무의 밝은 부분에 물색으로 마무리 하며, 이제 거의 끝이 보인다 싶을 때 그림 전체를 눈을 지그시 감고 살펴보면서, 너무 강하거나 혹은 처리가 안 된 부분은 없는지 체크하고 교정하며 그림을 완성한다.

조형물이 있는 풍경 – 부분

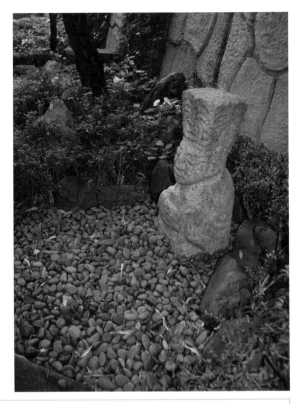

스케치

미술대학에서 입학시험을 치루는 방식 중, 다양한 풍경사진이나 시야에 포착될 수 있는 사물의 사진을 여러 장 발표하고, 그 중 한 장을 시험 당일 나누어주며 함께 그려야 할 정물을 제시하는 유형의 실기시험이 있다. 그러므로 중학생의 경우에는 사진을 보고 그리는 방법으로만 연습을 하다가 고등학생이 되면, 이러한 사진에 두 세 개의 정물이나 문장, 시의 구절에서 연상되는 이미지를 함께 배치하여 눈높이와 크기 비례를 맞추어 그리는 연습을 하게 될 것이다. 여기에서는 그러한 유형에 대비하여 사진의 부분만 연습하면서 주로 원근 표현에 중점을 두고 주제를 부각시키는 기본기 연습에 집중하도록 하자.

로우엄버+울트라마린 딥+인디고 · 후커스 그린+반다이크 브라운 · 오페라+퍼머넌트 옐로우 오렌지

로우엄버+바이올렛+울트라마린 딥 · 그리니쉬 옐로우+비리디안 · 세루리안+울트라마린 딥

세피아+울트라마린 딥 · 비리디안+바이올렛 · 퍼머넌트 그린+비리디안

퍼머넌트 옐로우 딥+바이올렛+인디고 · 레몬 옐로우+비리디안

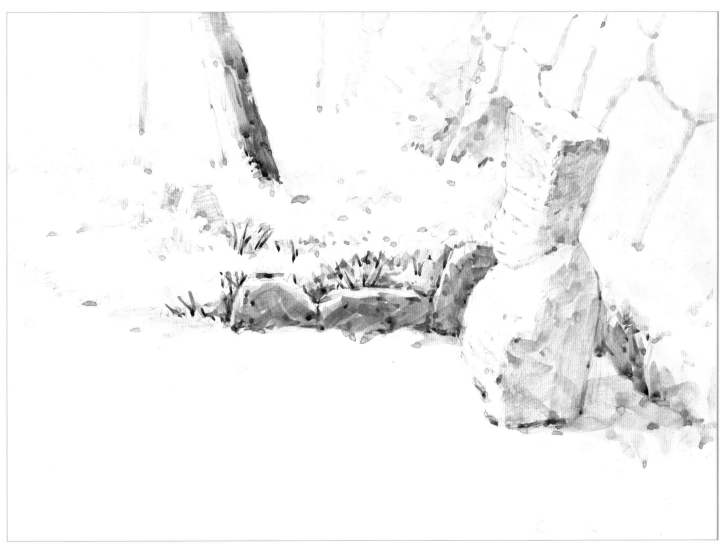

초벌

첫 채색에서는 단일색으로 강약을 구분하여 원근감과 색상의 무게를 조절하는 것이 가장 중요한 과제이다. 로우엄버에 울트라마린 딥을 섞은 기본색으로 중간 톤을 쌓은 후, 남은 색에 인디고를 섞어 짙은 포인트를 찾아 강약을 구분한다. 이렇게 초벌과정에서 색의 무게를 구분해 놓으면 색상의 강약에 의해 물체의 덩어리와 그림의 원근감도 함께 찾게 되기에, 매번 초벌칠 예시작을 채색할 때마다 같은 패턴으로 반복하여 연습하는 것이다.

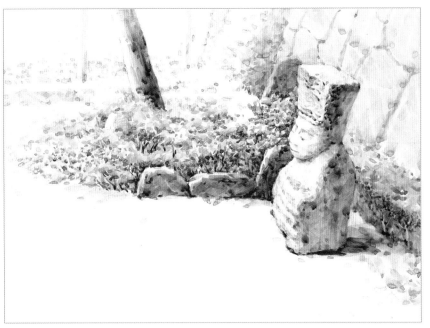

중벌

주제가 되는 석상의 세부 덩어리를 찾아 채색할 때, 회색톤이었던 첫 색과 톤을 달리하기 위하여 로우엄버에 바이올렛과 울트라마린 딥을 섞었다. 강한 포인트 부분은 세피아와 울트라마린 딥을 섞어 붓터치에서 한 방울 정도의 물이 고이는 농도로 칠한다. 이러한 견고한 대상은 밑색이 완전히 마른 후에 겹쳐 올리듯이 칠해야 단단한 느낌을 강조할 수 있다. 중간의 정원수는 크게 밝고 어두운 덩어리로 구분하여 단순하게 묘사한다. 비리디안에 그리니쉬 옐로우를 섞으면 다소 가라앉은 색상이 나오고 레몬 옐로우를 섞으면 색상이 맑게 나오게 되니, 빛을 받는 식물의 색이 탁해지지 않도록 팔레트에서 충분히 색을 검토한 후 채색한다.

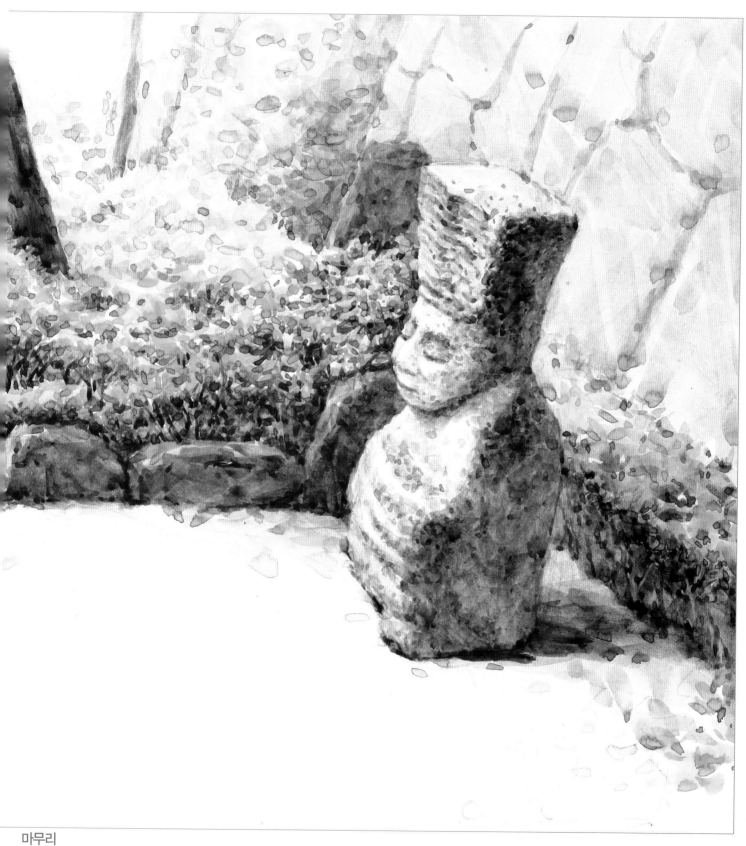

마무리

이렇게 부분만을 완성하는 그림에서 보여주고 싶은 것은 완성된 그림에서 볼 수 있는 원근처리의 채색법이다. 원본 사진에서는 먼 부분의 초록색이 선명하지만, 그림으로 표현할 때에는 더욱 멀어져 보이는 색을 골라 칠한 듯 만듯하게 부드럽게 칠해야 한다. 그럼으로써 자연스럽게 주제 부분이 더 부각되기 때문이다. 여기에서는 비리디안에 바이올렛을 섞되 물을 많이 넣어서 약한 색으로 만들어 채색했으며, 두 색상의 섞는 양을 다르게 하는 것으로 다양한 색상톤이 나오게 하여 칠했다.

풍경수채화

풍경수채화 완성

돌계단이 있는 풍경

영상설명

멀고 가까운 효과가 가장 잘 나타나는 대상이라면 길이나 강물, 계단, 골목과 같은 소재의 풍경이다. 풍경화 초급과정에서 길과 계단을 함께 연습할 수 있는 소재로 숲속의 돌계단을 정하여 설명하고자 하는데 많이 어려울 수도 있으니 따라 그리기에서는 먼저 계단만 그려 보고, 이 스케치북의 마지막 과정까지 단계별로 연습해 본 다음에 나머지 풀숲을 칠하는 것도 좋은 방법이 될 것이다. 돌계단은 돌 자체의 특징을 잘 파악하고 양감(덩어리감) 표현과 재질감을 살리는 것이 중요하다. 덩어리감이 나타났다면 물의 양을 적게 하여 붓끝의 마른 터치로 거친 돌의 느낌을 나타내보자. 돌은 단단한 느낌이 들도록 충분히 붓의 터치를 교차하여 밀도를 쌓아주고 계단의 모서리 부분은 붓끝을 이용한 묘사로 돌의 부서짐과 깨진 표현을 하여 실재감을 더한다.

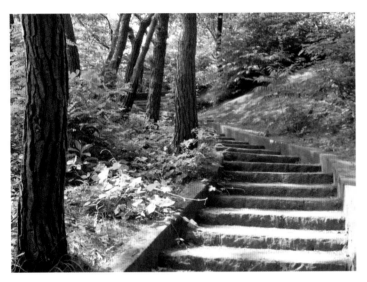

스케치
구도를 맞춰 촬영한 사진이므로 2B연필로 사진의 풍경에 최대한 가깝게 스케치한다. 자연스러운 구도이기는 하지만 나무가 너무 왼쪽에만 치우쳐 있기에 오른편에 중간 두께의 소나무를 하나 그려 넣었더니 균형이 맞는다.

로우엄버+울트라마린 딥 | 세루리안 블루+울트라마린 딥 | 그리니쉬 옐로우+브라운 레드 | 퍼머넌트 옐로우 오렌지+그리니쉬 옐로우 | 비리디안+바이올렛 | 울트라마린 딥+바이올렛 | 옐로우커+울트라마린 딥 | 퍼머넌트 옐로우 오렌지+퍼머넌트그린

울트라마린 딥+오페라 | 퍼머넌트 옐로우 라이트+비리디안 | 울트라마린 딥+바이올렛 | 레몬 옐로우+반다이크 브라운+울트라마린 딥 | 울트라마린 딥+후커스 그린 | 로우엄버+울트라마린 딥+브라운 레드 | 로우엄버+울트라마린 딥 | 위의 색+비리디안

퍼머넌트 옐로우 오렌지+울트라마린 딥 | 반다이크 브라운+울트라마린 딥 | 레몬 옐로우+비리디안 | 반다이크 브라운+울트라마린 딥 | 퍼머넌트 옐로우 라이트+그리니쉬옐로우 | 올리브 그린+바이올렛

초벌1

로우엄버에 울트라마린 딥을 약간 섞어 넉넉히 만든 후 첫 색을 채색한다. 물의 양으로 흐리기와 진하기를 조절하되, 돌계단은 붓에 묻혀가는 색의 양을 적게 하여 떠내듯이 터치해야 견고해 보인다.
(계단만 연습하도록 하기 위해 다른 부분은 흐리게 처리했다.)

초벌2

울트라마린 딥에 오페라를 조금 섞으면 화사한 보라색이 만들어진다. 이 색으로 계단이 서로 만나는 부분에 칠해 놓으면, 지나치게 어둡게 채색되는 것을 막을 수 있다.
계단의 모서리 부분에는 퍼머넌트 옐로우 오렌지에 울트라마린 딥을 약간 섞어 터치와 터치가 연결되지 않도록 약간 띄워가며 강하게 칠한 후에, 퍼머넌트 옐로우 오렌지에 그리니쉬 옐로우를 물을 많이 섞어서 흐리게 만든 색으로 모서리에서 빛이 닿는 면 쪽으로 칠한다.

중벌1

반다이크 브라운이나 옐로우커에 울트라마린 딥을 섞은 색들로 계단의 빈 면들을 마저 칠하고, 세룰리안 블루에 울트라마린 딥을 조금 넣은 맑은 파랑색으로 먼 하늘과 숲 사이의 틈을 칠하되, 답답한 느낌이 들지 않도록 붓에 색을 넉넉히 묻혀 칠한다. 나뭇잎의 색은 퍼머넌트 옐로우 라이트에 비리디안을 조금 넣어 싱그러운 색을 만들어 칠하면서 그리니쉬 옐로우와 퍼머넌트 옐로우 라이트로 색상의 변화를 주었다.

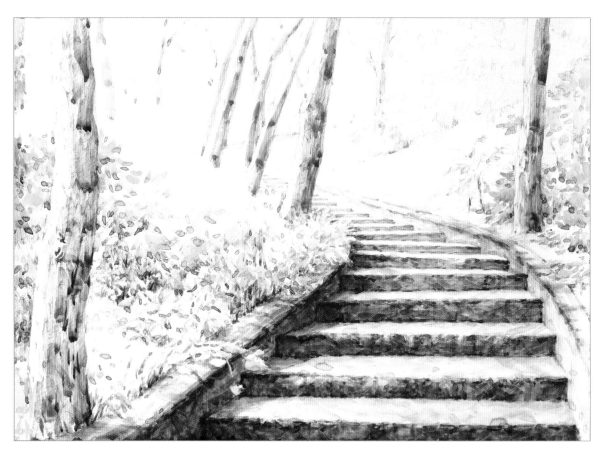

중벌2

나뭇잎을 채색할 때에는 붓터치의 방향과 물자욱이 마르면서 잎사귀의 모양을 결정하게 되므로 한 방울의 물맞힘 정도가 남도록 붓에 떠가도록 한다. 어두움 속의 잎은 올리브 그린에 바이올렛의 양으로 어둡기를 조절하여 칠하며, 밝은 부분은 레몬 옐로우에 퍼머넌트 그린이나 비리디안을 약간 섞어 칠한다.

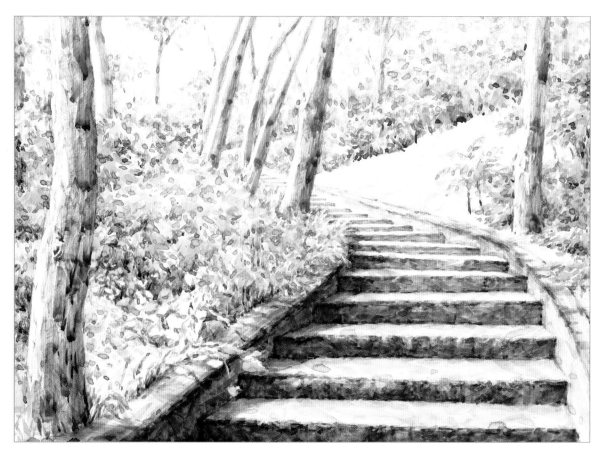

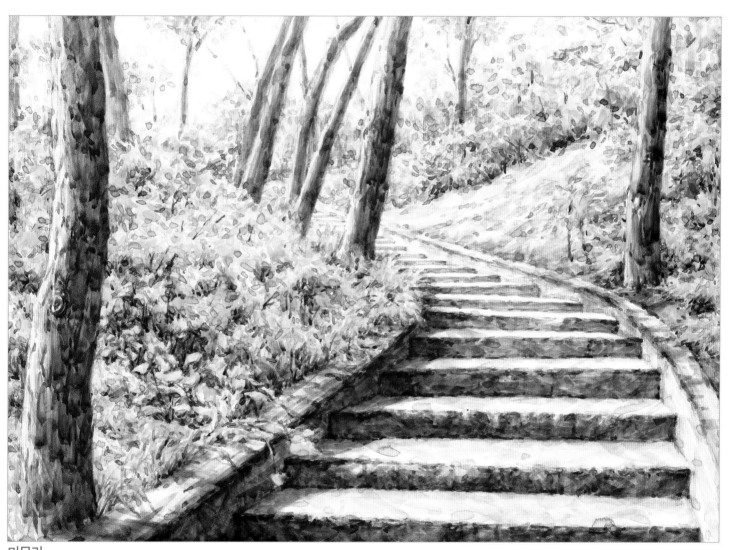

마무리
풀숲의 강약을 조절하면서 칠하는 일이 어느 정도 진행되면, 그리니쉬 옐로우에 브라운 레드를 섞어 소나무를 채색한다. 브라운 계열에 울트라마린 딥을 섞으면 어두운 부분의 색이 되고, 퍼머넌트 옐로우 오렌지나 퍼머넌트 로즈를 섞으면 중간톤의 나무색이 되므로 색상을 조절하며 칠하되, 밝은 부분은 흐린 물색을 붓 끝에 묻혀 물자욱만 올린다는 느낌으로 마무리 한다.

계곡 풍경 그리기

지금까지 기초부터 개체표현까지 차근차근 진도를 따라 온 중간점검을 한번 해 보기로 하자. 자료사진을 보면 얼핏 복잡해 보이는 계곡 풍경이지만, 단순하게 정리해 보면 바위와 나무, 물이라는 세 가지 자연물이 어우러진 여름 계곡의 사진이다. 두 가지 이상의 색을 섞은 경우에는 색상을 터치하며 물감이름을 적었으니 참고하여 비슷한 색 찾기를 시도하며 따라 해보자. 중간점검에 의미를 두는 과정이므로 중벌 단계까지만 소화해도 좋고, 사진의 왼편이나 오른편만 스케치 후 채색해도 괜찮으니, 지나치게 오랜 시간을 쏟아 부으며 끙끙대지 않도록 하여 자신의 방식으로 소화하기 바란다.

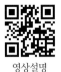

영상설명

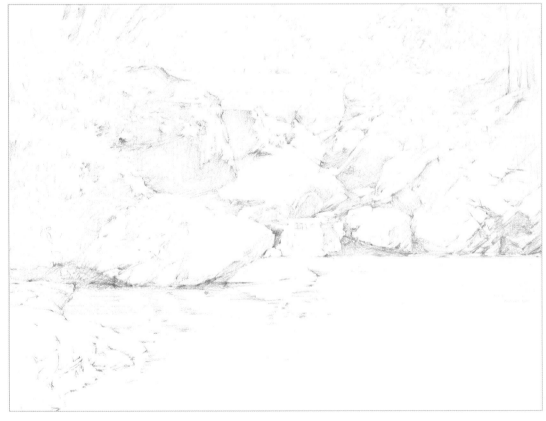

스케치

깊은 계곡에 빛을 밝게 받는 바위와 나뭇잎의 광채가 화려한 풍경이다. 간략하게 스케치해도 채색에는 큰 문제가 되지 않으나, 이번 그림은 흥미로운 명암관계를 그림으로 옮겨보고 싶어 바위의 강약을 면밀히 관찰하며 자세히 스케치 했다. 4B 연필을 날카롭게 깎아 연필 끝의 날카로움과 눕혀 사용했을 때의 부드러움을 함께 활용하여 연필 톤으로만 일차적인 바위 덩어리를 구분한다.

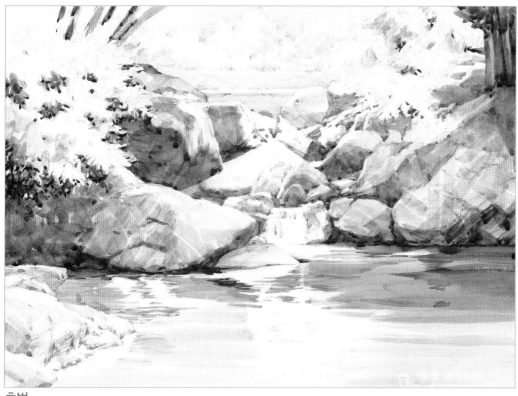

로우엄버+울트라마린 딥

브라운 레드+울트라마린 딥

위의색+그리니쉬 옐로우

울트라마린 딥+인디고

셉그린+인디고

퍼머넌트 옐로우 라이트+비리디안

후커스 그린+울트라마린 딥

옐로우커+울트라마린 딥

옐로우커+그리니쉬 옐로우

초벌

로우엄버에 울트라마린 딥을 섞은 초벌색으로 어둡게 면을 구분했던 곳을 채우듯이 칠해 놓는다. 나뭇잎의 큰 명암도 표시하고, 물까지 그림 전체를 초벌칠로 마무리 한 다음, 브라운 레드에 울트라마린 딥을 섞어 큰 바위를 중심으로 어둠의 포인트 부분을 채색한다. 물을 섞는 양을 달리하며 붓에 조금씩 묻히면, 바위의 중간면을 엷게 채색할 수 있게 된다. 이 때, 물의 양이 너무 많으면 터치가 지저분하게 되므로 주의한다. 만들어 놓은 색이 남으면 그리니쉬 옐로우나 울트라마린 딥으로 색 변화를 주며 빛을 받는 면을 제외한 그림 전체의 중간면을 모두 채워 놓는다.

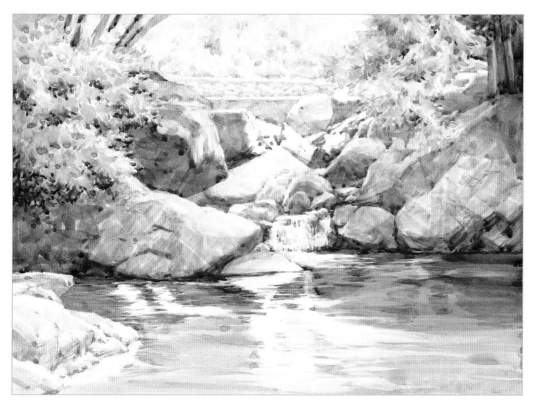

중벌

본격적으로 색이 올라가는 과정이다. 싱그러운 초록 잎사귀나 물에 비친 다양한 색을 찾아 칠하는데, 잎사귀는 물방울이 남도록 하고, 물에 반영되는 색을 칠할 때에는 가로로 밀듯이 터치하여 물방울이 크게 남지 않도록 한다. 이렇게 식물, 바위, 물과 같이 서로 제각각이 질감을 가진 대상은 터치와 물맛으로 질감이 표현되기에 주의 깊게 따라해 보며 익히도록 하자.

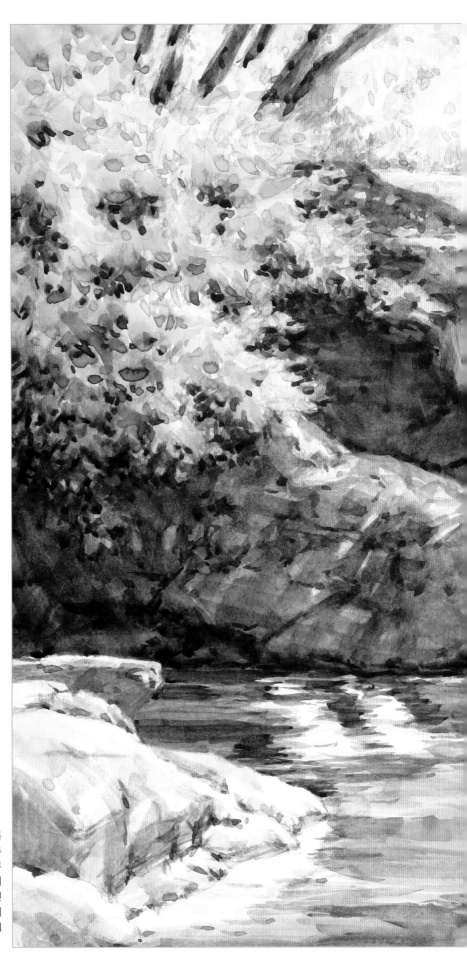

마무리

그림에서 멀리 보이는 초록에 약간의 하늘빛을 넣어 숨통이 트이도록
유도한 후, 맨 아래 부분에 터치를 올려 위아래의 무게에 균형을 맞추
고, 바위의 쪼개진 부분과 나뭇잎 사이로 떨어지는 빛을 묘사하며 마무
리 했다. 전체적으로 그림을 보면, 따라 그리기 편하도록 사진에서 보이
는 농도와 색감을 충실하게 표현한 그림이다. 하지만 회화의 궁극적인
목표라면, 대상의 새로운 해석에 따른 자유로운 표현에 있는 것이기에
이러한 예시작품들이 실기진행 과정의 손쉬운 길잡이는 되어도 회화의
정답이 될 수는 없음을 기억하기 바란다.

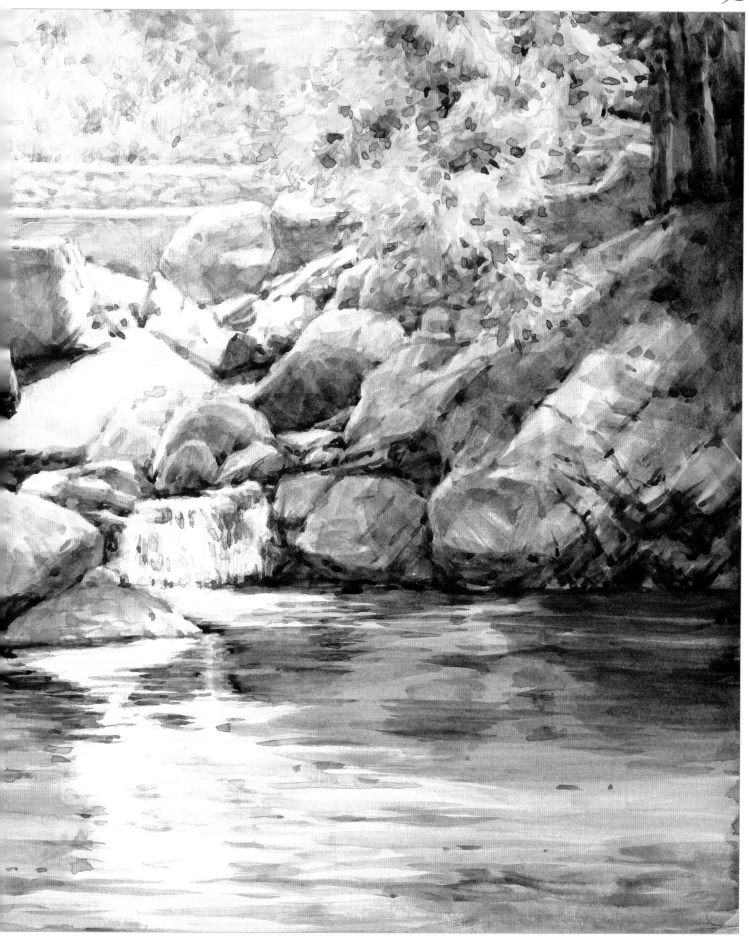

벤치와 나무담장이 있는 공원

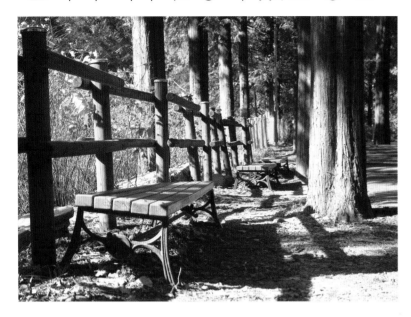

영상설명

스케치

그림자가 길게 드리워진 오후의 풍경은 사물뿐 아니라 그림자도 구도에 영향을 주는 그림의 일부가 되는 좋은 소재가 된다. 사진에서는 깊은 가을색 풍경이지만, 나무담장이나 벤치, 나무기둥과 땅까지 대부분의 소재가 갈색톤 이므로 숲과 나뭇잎은 풀색계열을 더 강조하여 채색할 계획을 가지며 스케치 했다.

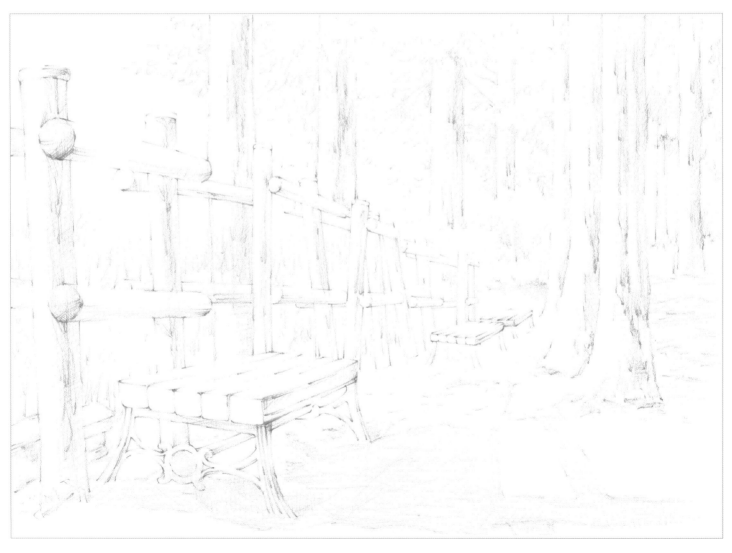

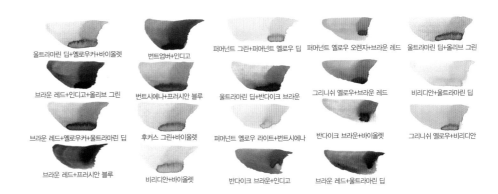

울트라마린 딥+옐로우커+바이올렛
번트엄버+인디고
퍼머넌트 그린+퍼머넌트 옐로우 딥
퍼머넌트 옐로우 오렌자+브라운 레드
울트라마린 딥+올리브 그린

브라운 레드+인디고+올리브 그린
번트시에나+프러시안 블루
울트라마린 딥+반다이크 브라운
그리니쉬 옐로우+브라운 레드
비리디안+울트라마린 딥

브라운 레드+옐로우커+울트라마린 딥
후커스 그란+바이올렛
퍼머넌트 옐로우 라이트+번트시에나
반다이크 브라운+바이올렛
그리니쉬 옐로우+비리디안

브라운 레드+프러시안 블루
비리디안+바이올렛
반다이크 브라운+인디고
브라운 레드+울트라마린 딥

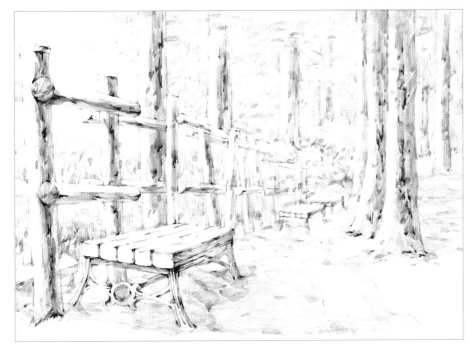

초벌

울트라마린 딥에 옐로우커와 바이올렛을 섞어 첫 색을 칠한 다음, 브라운 레드에 인디고를 섞어 짙은 색을 만들어 포인트를 찍고, 팔레트에 남은 색에 올리브 그린을 약간 섞어 색상의 변화를 주며 바닥의 그림자를 칠한다. 초벌채색에서 남게 되는 물방울들은 이후에 채색을 계속하면서 덧씌워지게 되므로 그다지 크게 신경쓰지 않아도 된다.

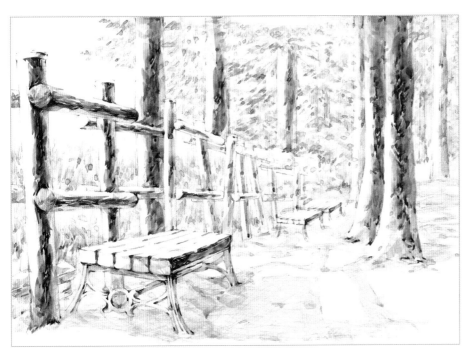

중벌1

브라운레드와 번트엄버, 번트 시에나 같은 갈색 계열에 인디고나 바이올렛을 섞어서 색상을 다양하게 만들어 가며 나무기둥과 담장을 칠한다. 그림 한 장을 전체적으로 균형 맞추는 습관이 들기 위해서는, 한 색을 만들었을 때 비슷한 색상의 사물들을 찾아 부지런히 칠하는 방법이 좋다. 다만, 똑 같은 색이 반복되는 것이 아니라 앞에서 이야기한 것과 같이 비슷비슷한 색들을 서로 섞어 색상변화를 주며 칠하는 방법이 더 나은 그림을 위한 지름길이 된다.

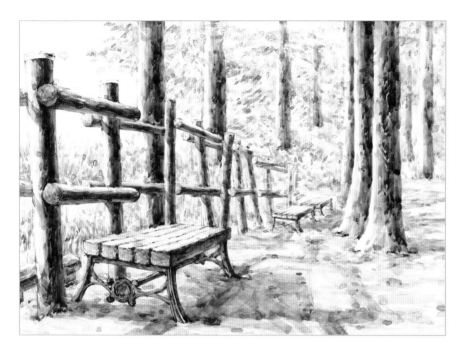

중벌2

사진을 보면 우리가 실제로 야외로 나가 풍경을 접할 때와 마찬가지로 짙고 선명한 그림자가 눈에 띄지만, 그림으로 옮길 때에는 이러한 그림자 안에도 사물이 주는 색상을 묻혀와 약간씩 늘어놓는다는 느낌으로 무채색에 변화를 주고, 그림자의 강한 외곽선도 강하지 않고 부드럽게 보여지도록 진행해야 주제가 되는 벤치나 나무담장이 더 부각되어 보인다.

마무리

멀리 보이는 나뭇잎들에 푸른색과 보라색 계열의 무채색으로 채색하되, 한 방울 정도의 물방울이 남는 붓터치로 칠하면, 나뭇잎이 지나치게 튀는 것을 막으며 분위기를 편안하게 만들 수 있다. 전체적으로 강약과 명암이 고르게 채색되어졌는지 살펴보며, 연한 물색을 만들어 그림 사이에 남아 있던 흰 부분을 채우며 마무리한다.

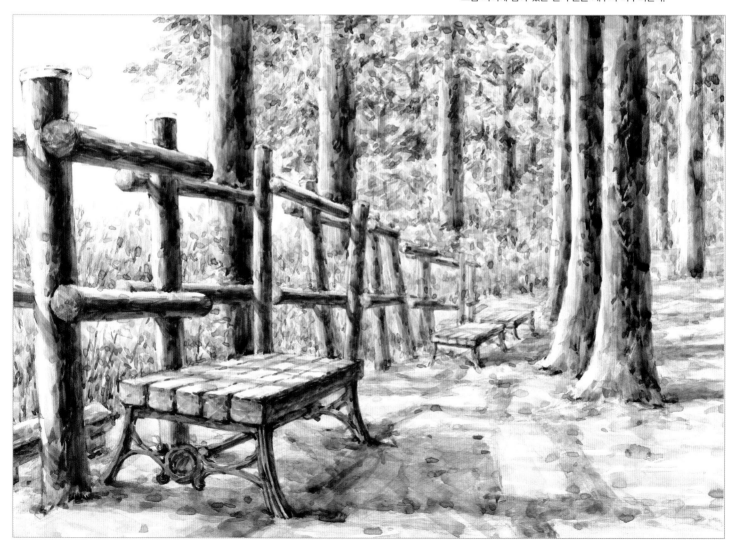

집 그리기 – 파란 지붕

풍경화에서 많이 그리게 되는 집과 같은 건축물들은 앞에서 노란색 육면체를 연습했을 때와 같은 기본 도형에서 출발하여, 직사각 도형에 세모난 모양의 지붕이 씌워진 모습으로 응용하는 습관이 필요하다. 스케치부터 채색이 완성될 때까지 한 방향에서 온 빛으로 인해 생긴 깊은 그림자가 주제의 덩어리감을 살리는데 가장 중요한 역할을 하게 되며, 주변의 나무와 풀은 참고가 될 듯싶어 함께 완성했으니, 너무 어렵고 복잡해 보인다면 색상표를 보고 따라하되 파란지붕의 집 부분이나 한옥만 칠하는 연습부터 해 보기 바란다.

스케치

스케치와 초벌1

오후 4시경에 촬영한 풍경이기에 나무의 그림자나 지붕으로 인해 생기는 그림자가 상당히 긴 풍경사진이다. 실기대회나 야외에서 직접 사생하게 되는 경우를 보면, 오전에 스케치 과정에서 만난 그림자의 길이가 점심이 지나고 오후가 되어 완성할 즈음의 시간에는 이렇게 긴 그림자로 바뀌는 경험을 하게 된다. 개인마다 선호가 다르겠으나 필자의 경우에는 그림자로 인해 우왕좌왕하기 보다는, 본격적인 채색이 들어가게 되는 오후 2시경의 그림자로 결정하여 그림 그리는 것이 가장 무난하였다. 즉, 스케치에서 만들어 놓은 그림자는 고정으로 못 박아 놓은 부분이 아니므로, 초벌이나 중벌과정에서 조금씩 변화를 줘 가면서 완성할 수 있다는 말이다.

초벌1

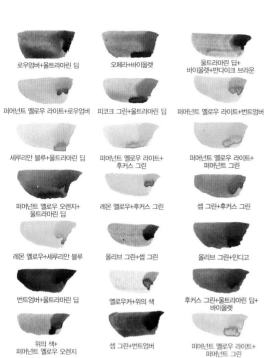

로우엄버+울트라마린 딥

오페라+바이올렛

울트라마린 딥+
바이올렛+반다이크 브라운

퍼머넌트 옐로우 라이트+로우엄버

피코크 그린+울트라마린 딥

퍼머넌트 옐로우 라이트+번트엄버

세루리안 블루+울트라마린 딥

퍼머넌트 옐로우 라이트+
후커스 그린

퍼머넌트 옐로우 라이트+
퍼머넌트 그린

퍼머넌트 옐로우 오렌지+
울트라마린 딥

레몬 옐로우+후커스 그린

셉 그린+후커스 그린

레몬 옐로우+세루리안 블루

올리브 그린+셉 그린

올리브 그린+인디고

번트엄버+울트라마린 딥

옐로우카+위의 색

후커스 그린+울트라마린 딥+
바이올렛

위의 색+
퍼머넌트 옐로우 오렌지

셉 그린+번트엄버

퍼머넌트 옐로우 라이트+
퍼머넌트 그린

퍼머넌트 옐로우 오렌지+
그리니쉬 옐로우

위의 색+오페라

위의 색+로우엄버

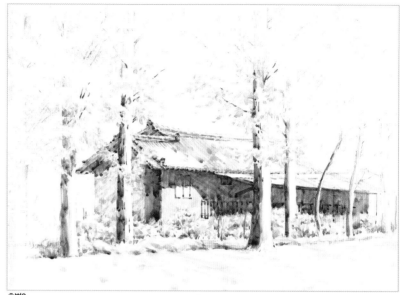

초벌2

초벌2와 중벌1

이 그림의 주된 목적이 집을 그리는 단계에 있기 때문에 4절지에 스케치된 부분 전체를 고르게 채색하던 방법이 아닌, 주택 부분에만 집중하여 색의 단계를 칠하고 있는 모습이다. 실제로 보면 파란색 지붕 위의 그림자와 빛 받는 곳이 많이 선명하지만, 가을색이 주가 되는 이 그림에서 발색도가 높은 파랑색으로 채색하게 되면 그림 전체에서 색상의 균형이 깨지게 되므로, 지붕의 어두운 면은 무채색으로 명암을 잡은 후에 세룰리안 블루에 울트라마린 딥을 섞은 맑은 색으로 칠했다.

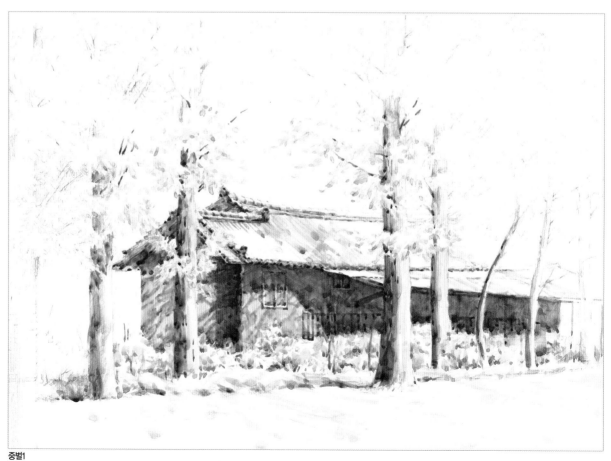

중벌1

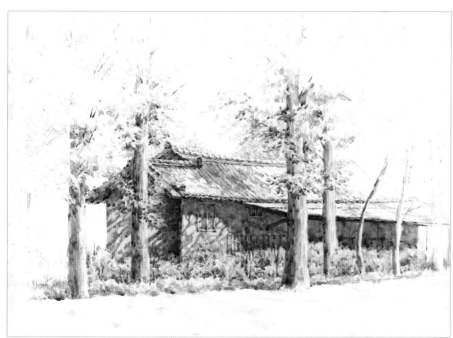

중벌2

중벌2와 중벌3

과정에서는 집과 바닥의 풀들을 함께 완성하였다. 큰 나무로 인하여 주택의 갈색 벽에는 나무그림자가 드리워져 있는데 그 음영의 색상이 집의 어두운면 모서리에 칠해진 그림자 농도보다는 약하게 채색되도록 해야 그림자끼리의 무게 관계가 뒤엉키지 않고 정리된다. 또한 갈색 벽을 칠하면서 함께 채색할 수 있는 비슷한 색상의 나무 둥치 부분도 동시에 칠함으로써, 물체 하나하나가 튀지 않고 서로 연결되는 색상으로 교류하는 효과도 얻고 작업시간도 절약해보자.

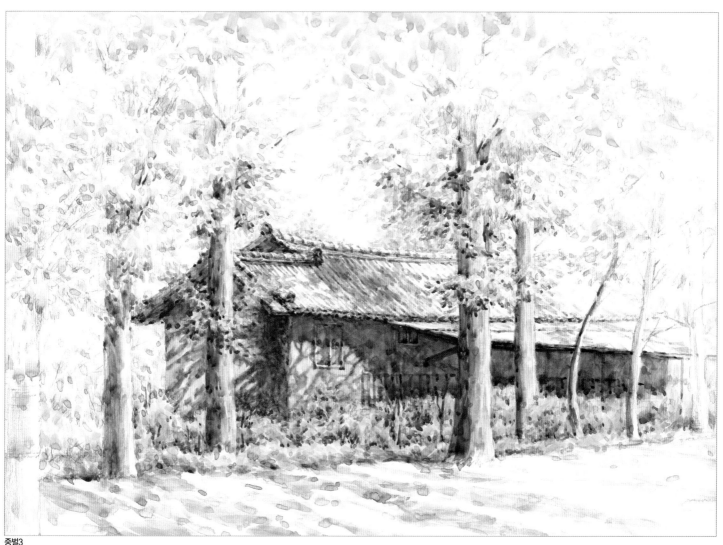

중벌3

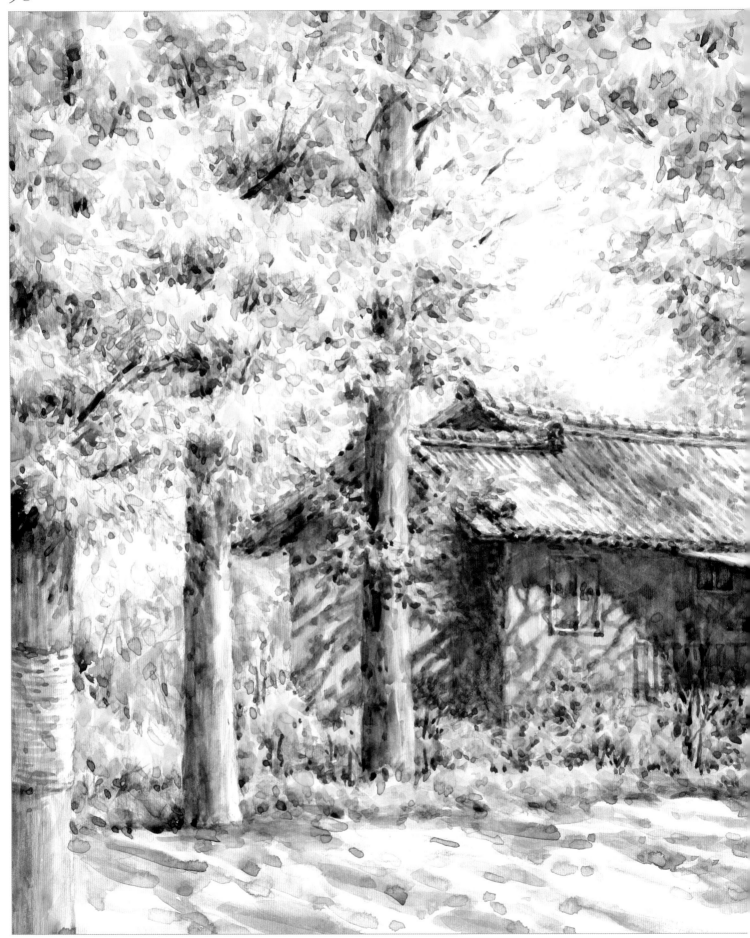

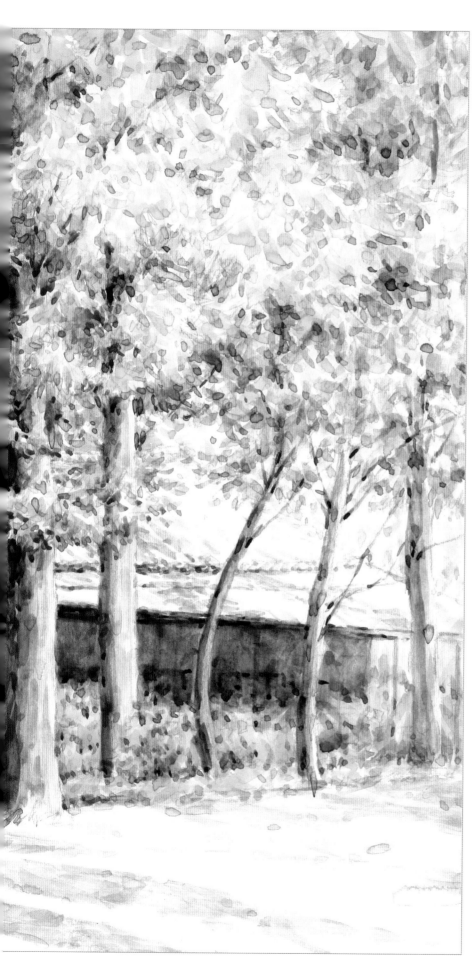

마무리

따라 그리기를 진행하는 경우에는 집 그리기에 몰두할 수 있는 중벌2 정도까지를 권장하지만, 기왕 스케치 했고 채색이 진행되는 중에 가속도가 붙는다면 이렇게 마무리 과정까지 쫓아가 보자. 흐드러진 가을색을 풍성하게 입은 메타세콰이어 나무의 부드러우면서도 서정적인 풍성한 잎사귀는 퍼머넌트 옐로우 라이트를 기본으로 하여 퍼머넌트 그린과 번트 엄버, 오페라 등의 발색도가 맑은 색을 함께 섞어 터치했다. 모든 잎사귀를 색으로 채우지 말고 헐렁하게 비워 놓는다는 느낌으로 붓질을 하면서, 나뭇잎과 하늘이 만나는 부분과 같은 외곽에는 특히 색상을 약하게 올려야 공간감이 깨지지 않는다.

집 그리기 – 한옥과 나무

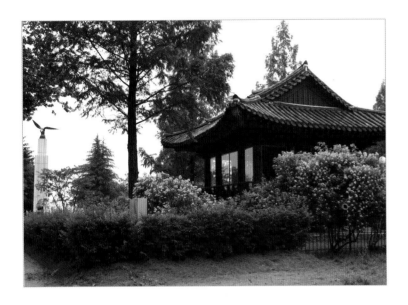

영상설명

스케치

아래에서 위로 올려다보며 그린 풍경이기에 한옥 처마 밑의 복잡한 구조가 다 보이는데, 이것을 일일이 스케치하는 것이 아니라, 단순하게 일정한 규칙을 가지고 있는 기울기와 크기만 맞추어서 위치파악만 표시하듯이 스케치 한다.

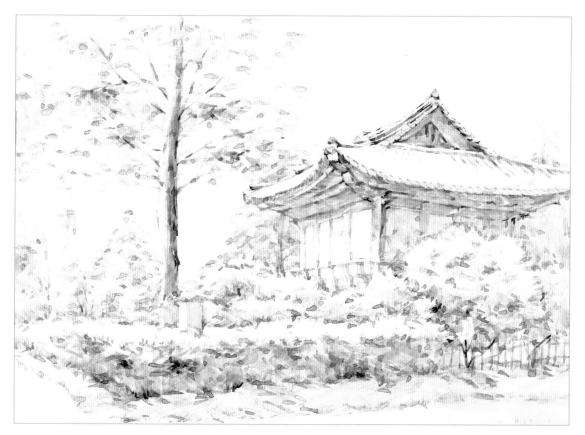

초벌

울트라마린 딥에 옐로우커와 바이올렛을 섞으면 차가운 계열의 무채색을 만들어진다. 이 초벌색으로 물의 양을 달리하여 약한 색부터 강한 포인트 부분까지 차례로 채색하여 그림 전체가 흑백톤이 되도록 조절해 놓는다. 초벌 채색에서의 이러한 톤 조절은 그림을 완성하기까지의 원근과 강약에 대한 중요한 안내도와 같은 것으로, 이후에 제 색상이 올라갈 때 생기기 쉬운 두려움도 감소시켜 주는 역할을 한다.

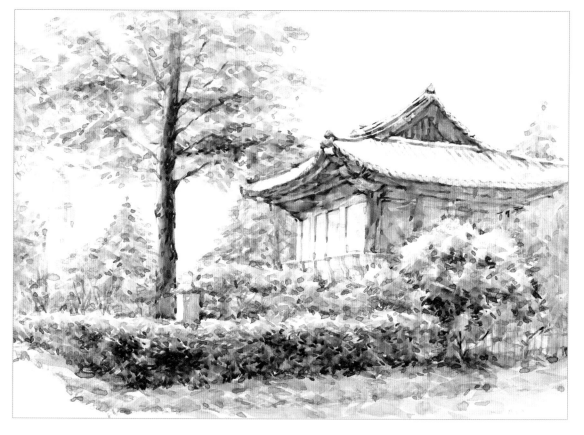

중벌1

앞의 사철나무 담장을 짙은 색부터 밝은 색 순서로 채색한다. 인디고에 브라운 레드나 번트 시에나를 섞으면 강렬한 블랙계열의 무채색이 만들어지는데, 이렇게 만들어서 사용하는 무채색이 화방에서 낱개로 구입할 수 있는 검정색 수채화 물감보다 다양한 색감을 가지며 훨씬 깊은 색이 우러나는 장점이 있다. 팔레트에 남은 무채색으로 건물의 어두운 부분을 채워 놓고 전체적인 균형을 살펴본다.

울트라마린 딥+
퍼머넌트 옐로우 오렌지+바이올렛

프러시안 블루+브라운 레드

퍼머넌트 옐로우 오렌지+
셉 그린

퍼머넌트 옐로우 오렌지+
그리니쉬 옐로우

브라운 레드+인디고

세루리안 블루+
올리브 그린+브라운 레드

인디고+브라운 레드

퍼머넌트 옐로우 오렌지+
셉 그린

인디고+번트시에나

비리디안+번트시에나

퍼머넌트 옐로우 오렌지+
번트엄버

울트라마린 딥+인디고

바이올렛+비리디안

비리디안+셉 그린

번트시에나+프러시안 블루

바이올렛+후커스 그린

셉 그란+후커스 그린

세루리안 블루+번트시에나

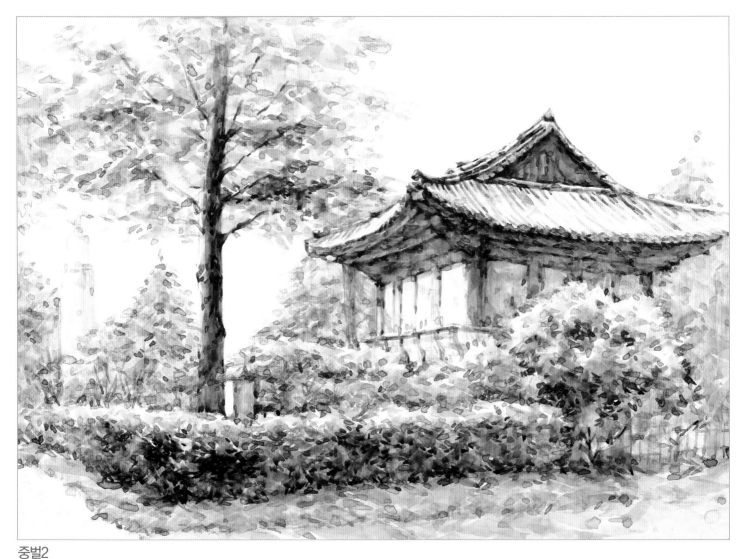

중벌2

비리디안 약간에 셉 그린을 섞은 색으로 강조하고 싶은 잎사귀를 채색한다. 남은 색에 후커스 그린이나 그리니쉬 옐로우를 섞으면 더 따스한 풀색이 나오므로 터치와 터치 사이를 조금씩 띄워 채색하면서 전체적인 색상 무게를 맞춘다. 멀리 보이는 나무는 약간의 회청색 느낌이 나는 색으로 채색하되 진해지지 않도록 다듬어 놓는다.

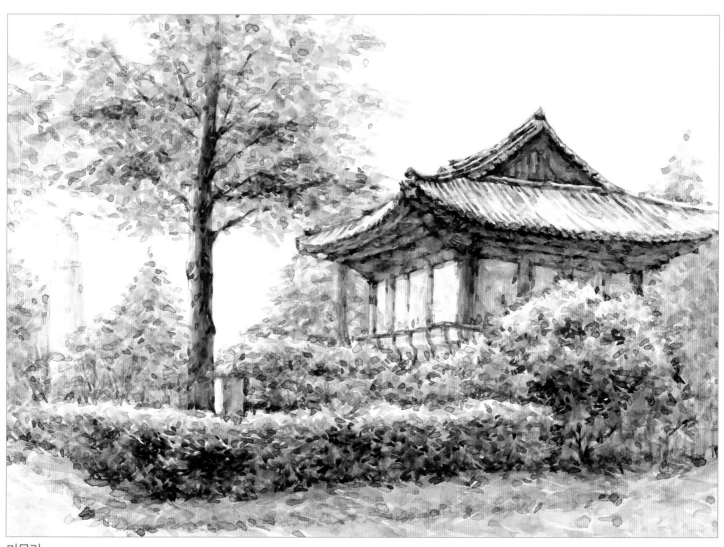

마무리

건물 지붕의 색을 파랑이나 보라색이라는 한 가지 색상 개념이 아닌, 파란색 계열 무채색이나 보라색 계열 무채색으로 이해하고 색을 만들어 칠해야 너무 튀는 색상을 피할 수 있으니 유의하자. 또한 빛을 받는 부분은 묘사도 색상도 지나치지 않도록 차라리 남겨 두는 것이 오히려 그림의 명암표현에 효과적이다. 다만 너무 많은 부분이 하얗게 남겨지면 미완성의 느낌이 많게 되니 물을 많이 섞은 흐린 색으로 물사욱을 살짝 남겨 놓는다.

숲으로 가는 길

이러한 따라하기 교재를 활용하여 지금까지 부분 그리기와 전체 그리기를 번갈아 연습하면서 일정한 규칙을 느끼거나, 딱히 꼬집어 정리하여 말할 순 없을지라도 어느 정도 주제를 잡고 바탕물체를 풀어 나가는 방식이 익숙해졌기 바란다. 처음 미술을 접하는 사람들의 대부분은 영화의 한 장면과 같이 센티멘탈하게 비오는 날 수채화를 그린다거나, 아끼는 사람의 얼굴을 멋지게 그린다거나 하는 감성적인 두근거림이 앞서는 것이 사실이기에, 이처럼 기본기를 익히고 중급단계까지 오는 자체가 큰 도전이 된다. 하지만, 길다고 하면 긴 미술인생으로 보자면 초기의 이와 같은 탄탄한 학습은 보석같이 소중한 과정임에 틀림없다. 힘들다 하더라도 조금 더 근성을 키워 앞으로의 단계를 숙지하도록 하여, 충분한 모방을 겪은 창조의 세계로 접근하여 훨씬 다양하고 재미있는 자신만의 개성 가득한 미술세계를 영위하도록 하자.

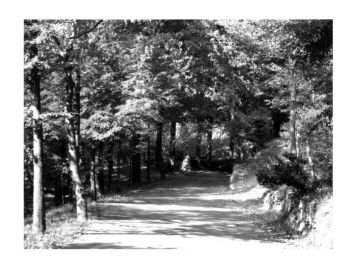

스케치
앞에서 몇 번의 따라 하기를 겪으면서 나무 칠하는 연습이 충분히 되었으리라 생각하기에, 나무 연습의 마무리도 해볼 겸하여 나무가 많은 숲길을 그려보기로 하자. 모든 숲이 그렇듯이 어우러져 있는 나무를 한그루씩 똑 떼어내어 스케치하기는 어려운 풍경이므로, 사진을 보며 밝은 부분과 어두운 부분으로 크게 나누어 그리는 것이 편하다.

| 초벌 | 중벌1 | | | 중벌2 | | 마무리 |

|초벌|
- 울트라마린 딥+바이올렛+옐로우커
- 반다이크 브라운+울트라마린 딥
- 위의 색+번트시에나
- 그리니쉬 옐로우+울트라마린 딥+바이올렛

|중벌1|
- 바이올렛+울트라마린 딥
- 울트라마린 딥+번트시에나
- 그리니쉬 옐로우+라이트 레드+울트라마린 딥
- 울트라마린 딥+그리니쉬 옐로우
- 비리디안+세루리안 블루+울트라마린 딥+바이올렛

- 셉 그란+울트라마린 딥+바이올렛
- 후커스 그란+울트라마린 딥
- 퍼머넌트 옐로우 딥+올리브 그린
- 브라운 레드+셉 그린
- 퍼머넌트 그란+울트라마린 딥

- 울트라마린 딥+후커스 그린
- 비리디안+후커스 그린
- 크림슨+바이올렛
- 퍼머넌트 옐로우 오렌지+번트시에나
- 인디고+바이올렛

|중벌2|
- 인디고+셉 그린
- 인디고+크림슨
- 레몬 옐로우+후커스 그린
- 후커스 그란+퍼머넌트 그린
- 퍼머넌트 그란+퍼머넌트 옐로우

- 후커스 그란+세루리안 블루+바이올렛
- 비리디안+프러시안 블루
- 로우엄버+셉 그린
- 위의 색+퍼머넌트 옐로우 오렌지
- 인디고+비리디안

|마무리|
- 셉 그란+후커스 그린
- 번트시에나+울트라마린 딥+바이올렛
- 로우엄버+바이올렛
- 인디고+바이올렛

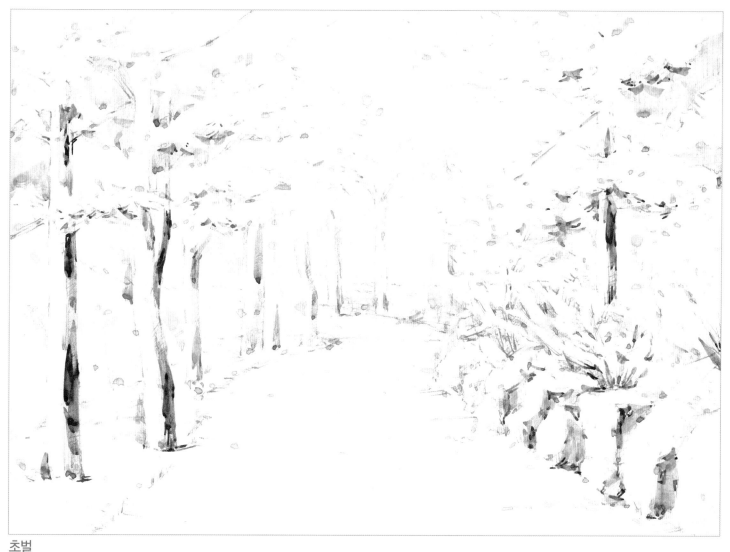

초벌

울트라마린 딥에 바이올렛과 옐로우커를 섞어 무채색을 넉넉히 만들어 채색한 다음, 반다이크 브라운에 울트라마린 딥을 섞은 색으로 포인트를 찍어 놓아 색의 강약을 맞추어 놓는다. 나무에는 앞에서 칠하고 남은 무채색에 번트 시에나를 섞어 물을 적당히 섞어 어두움 쪽의 강한 면을 먼저 채색한다.

중벌1

오른편의 바위와 길 위의 나무그림자 색은 울트라마린 딥에 그리니쉬 옐로 우를 약간 섞어 칠하면서, 남은 색에 바이올렛이나 셉 그린을 섞어서 색상 이 조금씩 달라지게 하며 채색하는 것이 지루하지 않게 채색하는 방법이 다. 가장 중요한 부분인 나뭇잎은 붓 터치를 서로 연결해서 칠하는 방법과 터치 사이의 간격을 두어 색이 섞이 지 않도록 칠하는 방법이 반복되도록 해야 변화가 있어 보이게 되니 채색 과정을 자세히 보며 따라 해 보자.

중벌2

빛을 받는 부분의 잎사귀는 마무리 단계까지 종이자체의 흰 색으로 그냥 남겨두면서 점차로 짙은 풀색을 만들 어 화면을 채워 나가는 과정이다. 다 만, 바이올렛이나 비리디안이 너무 많이 쓰이게 되면 그림 자체가 차가 운 느낌이 강해지므로 셉그린과 후커 스 그린을 함께 섞어서 색상이 다른 색과도 잘 어울릴 수 있는 풀색을 찾 도록 한다.

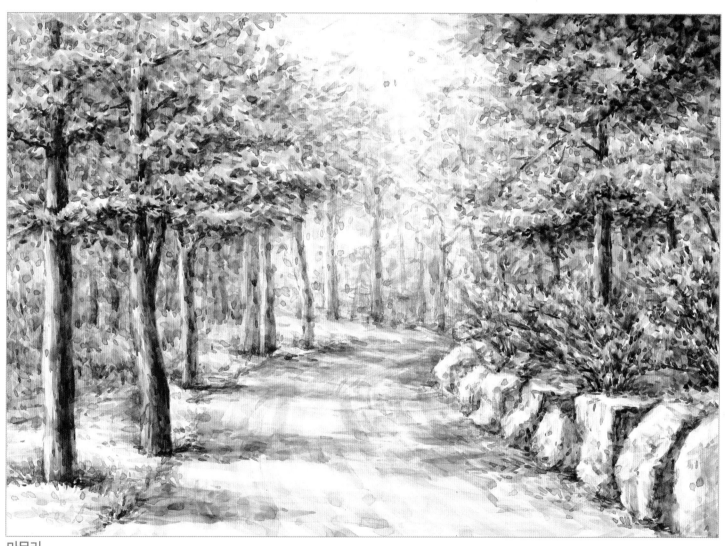

마무리

사진에서 보이는 풍경보다 복잡한 나무가 많이 생략되었으면서도 훨씬 과장된 색상원근 표현이 느껴지기 바란다. 그림 전체의 균형으로 보았을 때, 왼편에 묘사된 나무들이 주는 무게감을 오른쪽에서도 같이 맞출만한 필요성을 느끼게 된다. 하지만 빛을 많이 받는 위치에 있는 바위의 묘사를 더 어둡고 강하게 완성하기에는 무리가 있으므로, 오른편 위의 나뭇잎을 가까이 있는 잎사귀로 강하게 표현하여 그림의 좌우 균형을 맞추며 마무리 했다.

숲속의 물길

영상설명

사진과 스케치

지금까지 풍경수채화의 기초가 되는 나무, 바위, 집, 길을 중심으로 충분히 연습이 되었다고 보기에, 이번 페이지에서는 이러한 기초적 구성요소들이 모여 있는 그림을 한 장 더 따라 해 볼 수 있도록 준비 해 보았다. 하지만 그림을 그리는 사람 각자의 고유의 개성은 매우 중요한 부분이므로, 이번 그림에서는 완벽한 모방에 목표를 두지 말고 자유롭게 그리되, 풍경화의 중요한 체크 포인트가 되는 '원근법'과 '명암'에 따른 그림의 변화를 기억하며 즐거운 마음으로 그려보자. 그런 이유로 스케치북에는 단계별 설명을 넣지 않았으니 제시된 과정작이나 완성작은 단지 참고만 하고, 주로 사진을 보면서 완성해 보는 시간을 갖기 바란다.

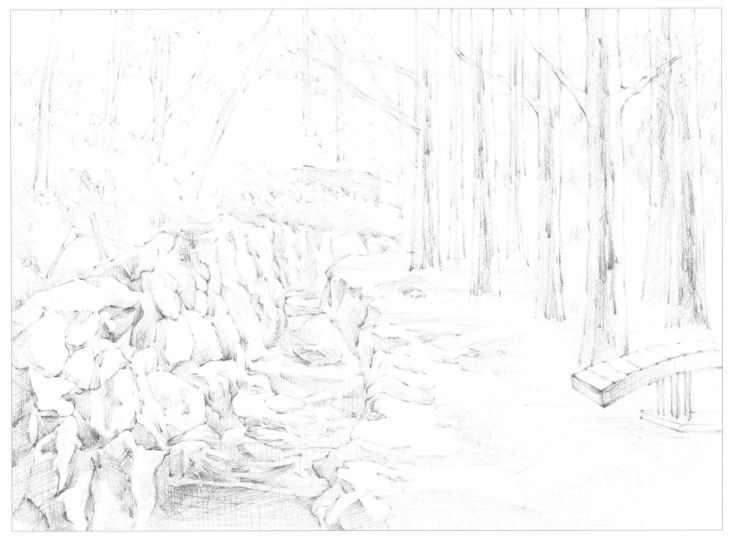

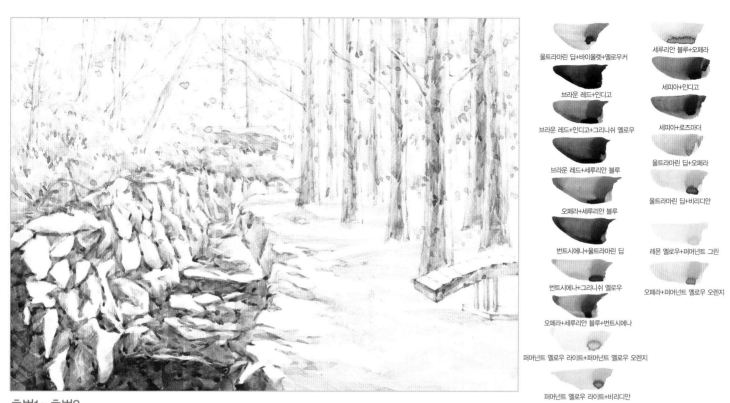

울트라마린 딥+바이올렛+옐로우커

세루리안 블루+오페라

브라운 레드+인디고

세피아+인디고

브라운 레드+인디고+그리니쉬 옐로우

세피아+로즈마더

브라운 레드+세루리안 블루

울트라마린 딥+오페라

오페라+세루리안 블루

울트라마린 딥+비리디안

번트시에나+울트라마린 딥

레몬 옐로우+퍼머넌트 그린

번트시에나+그리니쉬 옐로우

오페라+퍼머넌트 옐로우 오렌지

오페라+세루리안 블루+번트시에나

퍼머넌트 옐로우 라이트+퍼머넌트 옐로우 오렌지

퍼머넌트 옐로우 라이트+비리디안

초벌1~초벌2

4절지 전체를 무채색의 무게에 변화를 주며 초벌칠을 한다. 왼편의 돌로 쌓아진 벽과 물길이 묘사의 포인트가 되는 부분이므로 사용한 회청색의 무채색을 좀 더 짙게 만들어 한 두 번의 겹칠을 해 놓는다. 사진에서 보는 것과 같이 그림자가 짙고 길다는 것은, 상대적으로 햇빛도 강렬한 것이므로 빛을 받는 부분은 완성할 때 까지 그대로 남겨 두었다가 마무리 과정에서 면적을 줄여 나가도록 한다.

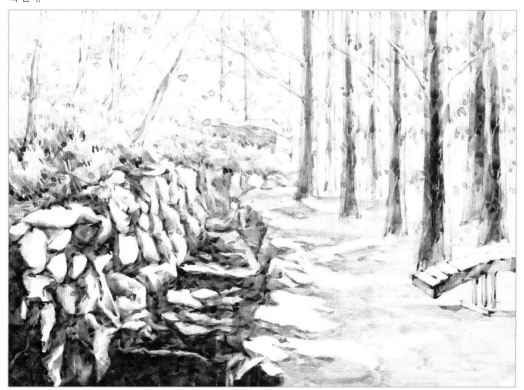

중벌

그림을 진행하면서 반드시 짚고 나가야 하는 원칙이 있다면, 사진이나 실제 자연에서 보이는 먼 곳의 선명함을 한 장의 그림 안에서 의도적으로 약화시켜야 한다는 원리이다. 이는 스케치에서 완성까지 모든 부분에 동일하게 적용되는 것으로, 화가의 눈으로 사물을 보는 방법 중 원근법이 적용되는 중요한 포인트가 되니 잊지 말도록 하자.

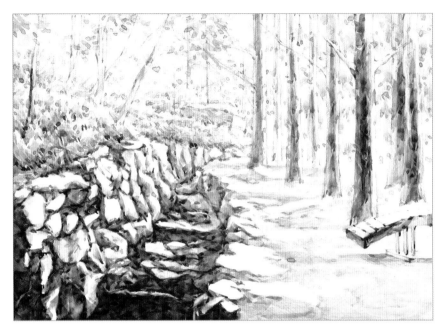

마무리

화면의 중앙에 위치한 멀리 보이는 작은 집은 그다지 중요한 요소는 아니지만, 없는 것 보다는 존재하는 것이 그림에 변화를 주는 장점이 된다. 자유로운 선택과 버리기가 허락되는 풍경화지만, 때로는 더 과장하거나 오히려 축소하는 의지가 필요하다. 그림을 시작하기에 앞서서, 이미 완성된 그림이 머릿속에 존재하고, 상상속의 그 그림을 꺼내어 종이에 옮겨 그린다는 생각을 이해한다면 그림 그리기가 더욱 수월해질 것이다.

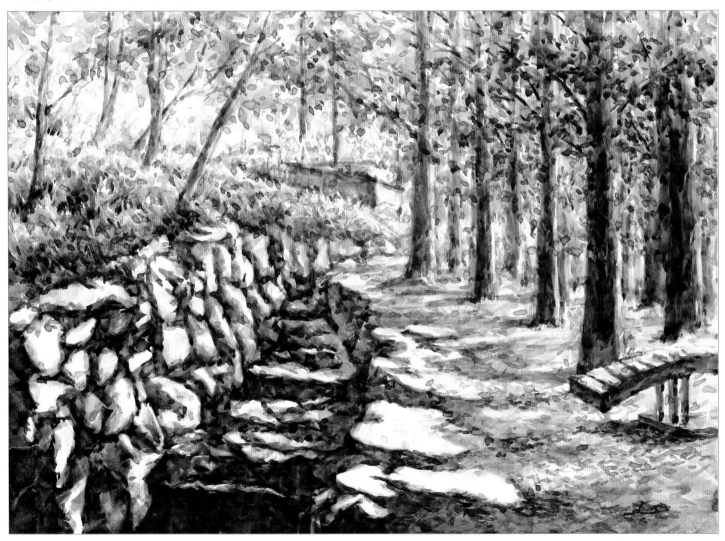

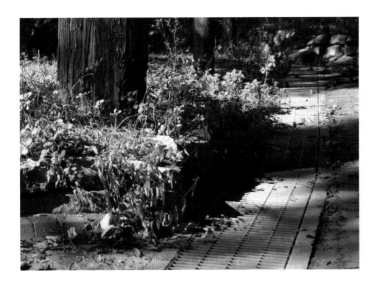

화단 모퉁이 풍경

풍경화의 소재를 찾을때 하나의 힌트가 있다면, 시야가 확 트여서 하늘도 보이고 지평선부터 앞의 사물까지 복잡하게 배치된 구도가 전부는 아니라는 점이다. 고개를 낮추고 자연의 부분에 시선을 맞추면 생각보다 아기자기하고 재미있는 사물과 구도를 끌어낼 수 있다. 이는 거시적인 시각에서 좀 더 세밀한 묘사로 그림이 진행될 수 있는 방법으로 고수는 고수의 입장에서 더욱 밀도 깊은 수채화로 완성할 수 있으며 초보는 초보의 과정에서 보다 침착하게 진도를 나갈 수 있는 장점이 있다.

스케치1
비교적 원근이 잘 나타나 있는 구도이다. 이럴 경우 가까운 물체와 먼 곳 풍경의 차이를 두어 스케치하는 것이 효과적이다. 전체적으로 화면을 구성한다고 생각하여 처음에는 가벼운 연필선으로 주제와 물체의 위치를 표시해본다.

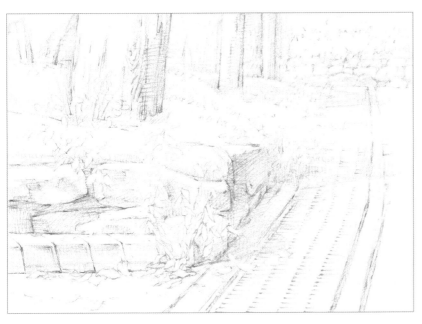

스케치2
큰 기울기와 대략적인 위치가 정해진 다음, 연필을 눕혀서 큰 명암을 구분하여 놓는다. 스케치의 마무리 과정에서는 연필을 날카롭게 깎아, 앞부분의 식물과 하수구를 덮은 철망과 같이 주제로 표현하고자 하는 대상을 묘사한다.

울트라마린 딥+번트엄버
(초벌포인트)

|중벌1|

로우엄버+바이올렛

번트시에나+로우엄버

로우엄버+그리니쉬 옐로우

올리브 그린+바이올렛

울트라마린 딥+
그리니쉬 옐로우+바이올렛

로우엄버+오페라

번트시에나+올리 브그린

브라운 레드+인디고

올리브 그린+비리디안

위의 색+바이올렛

브라운 레드+울트라마린 딥

|중벌2|

울트라마린 딥+바이올렛

로우엄버+바이올렛

울트라마린 딥+후커스 그린+
바이올렛

퍼머넌트 그린+세루리안 블루

레몬 옐로우+후커스 그린

로우엄버+울트라마린 딥+바이올렛

옐로우카+
퍼머넌트 옐로우 라이트

퍼머넌트 옐로우 라이트+
번트시에나

초벌~중벌1

울트라마린 딥과 번트 엄버를 적절히 섞어 서늘한 분위기의 초벌색을 만든다. 사진에서 햇빛이 강렬히 나타난 만큼 반사광색과 어둠의 색에서 대비를 이루도록 표현하는 것이 재미있을 것이다. 초벌색으로 밝고 어둠의 차이를 나타냈다면 로우엄버와 퍼머넌트 바이올렛을 섞은 포인트 색으로 앞쪽의 나무와 돌 사이의 그림자, 즉 빛을 받지 않는 어둠의 포인트를 묘사한 뒤 번트 시에나와 로우엄버를 섞어 근경의 나무와 화단의 벽돌을 순차적으로 채색해 나간다.

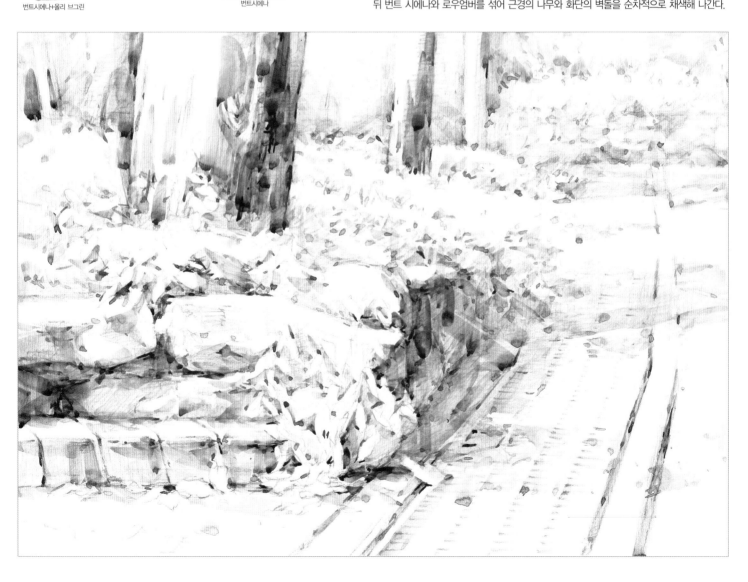

|마무리|

반다이크 브라운+울트라마린 딥

올리브 그린+브라운 레드

레몬 옐로우+퍼머넌트 옐로우딥

로우엄바+울트라마린 딥

레몬 옐로우+퍼머넌트 그린

카드뮴 오렌자+
퍼머넌트 옐로우 오렌지

피코크 블루+후커스 그린+
울트라마린 딥

중벌2

브라운 레드와 울트라마린 딥을 섞어 바위의 그림자, 나무의 그림자 등 가장 가깝고 어두운 부분에 포인트 묘사를 해 준다. 올리브 그린과 바이올렛을 섞어 근경의 나무와 풀숲의 그림자 등, 물체와 물체가 만나는 어둠에 칠한다. 그 위로 번트시에나와 올리브 그린으로 중간색을 만들어 바위의 중간면과 나무의 중간면을 물체의 재질감을 생각하며 칠해준다. 가까이 놓인 벽돌 화단은 로우엄버와 오페라를 섞은 붉은 벽돌 색으로 칠한 뒤, 빛은 받은 나무의 밝은 부분에도 물을 섞어 색을 교류해준다. 브라운 레드와 인디고로 화단의 포인트 묘사가 이루어진 뒤, 물을 섞어 원경의 풍경에도 명암을 구분해준다. 앞쪽의 식물은 올리브 그린에 비리디안을 섞어 물방울이 그림자 쪽으로, 혹은 초벌에 만들어 높은 포인트 쪽으로 도톰한 덩어리를 만들도록 하여 칠한다.

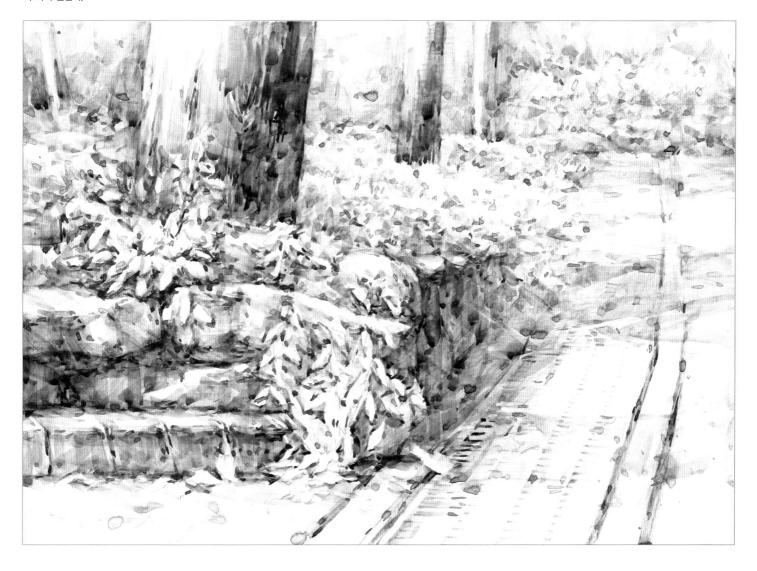

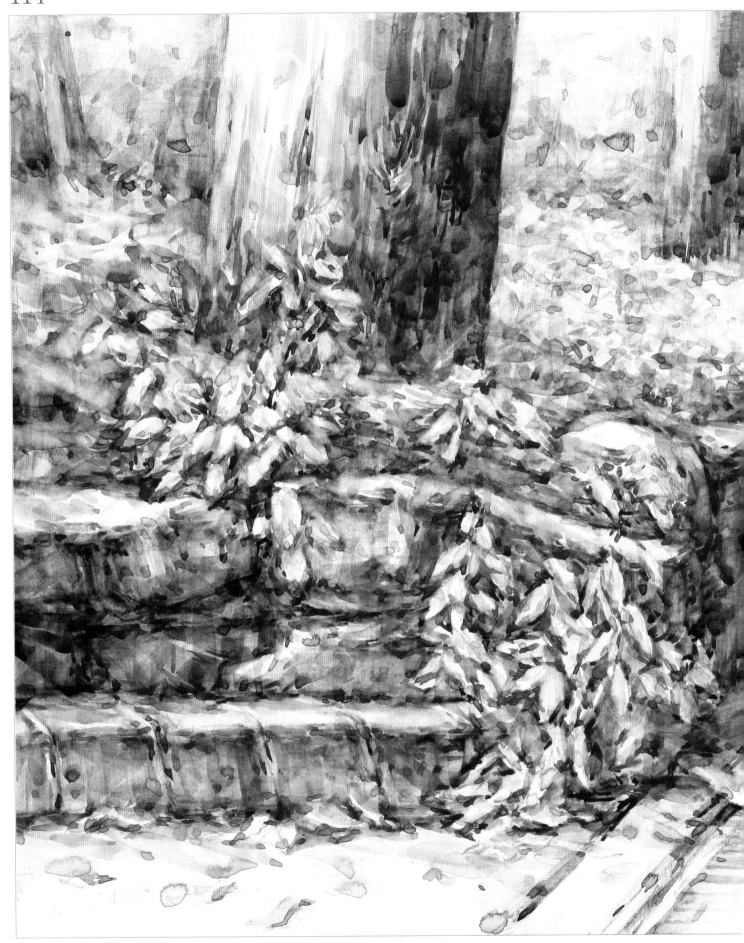

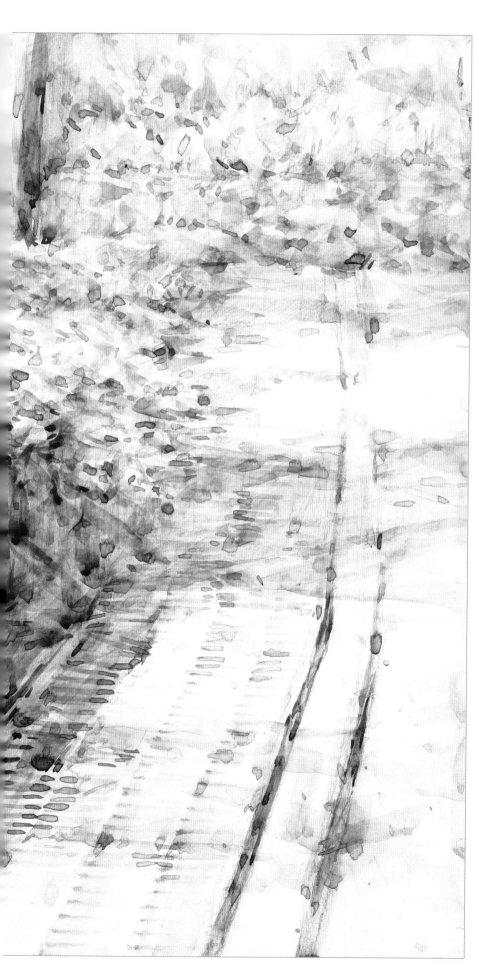

마무리

배수구 표현할 때 일일이 다 그리지 않도록 해야 그림이 산만해지지 않는데, 적당히 붓끝만 사용하는 묘사로 물방울을 그림자 쪽으로 몰고 가야 훨씬 자연스럽다. 중벌 2에서 거의 풍경의 이미지가 완성되었으므로, 이제 빛을 받는 부분을 더욱 화사하게 만들어 줄 차례이다. 카드뮴 옐로우와 퍼머넌트 오렌지를 섞어 빛을 받는 잎사귀를 칠해준다. 마찬가지로 레몬옐로우와 퍼머넌트 그린, 레몬옐로우와 퍼머넌트 옐로우 색을 섞어 아직 칠하지 않은 밝은 부분에 물색을 얹어 마무리한다.

먼 산과 하늘

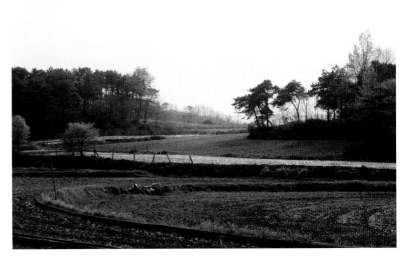

스케치

지그재그로 재미있는 구도의 변화가 볼수록 돋보이는 사진을 보며, 넓은 들에 일군 밭과 둔덕 그리고 양쪽의 숲이 큰 하늘을 향해 열려있는 풍경을 그려보자. 그림의 양쪽에서 숲이 균형을 잡아주고 있으므로 종이의 면적에 비해 크게 배치한 하늘을 뭉게구름까지 연출하여 그릴 계획이다. 사진에서 멀리 보이는 산의 크기(높이)는 양 숲과는 반대되는 면적으로 조금 꾸며서 스케치하는 것이 좋다.

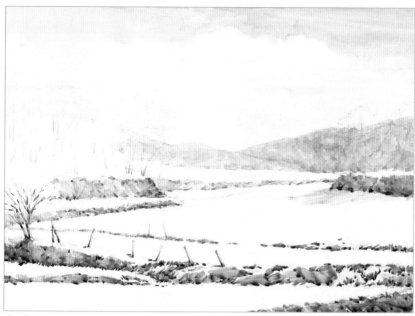

세룰리안 블루+울트라마린 딥

올리브 그린+울트라마린 딥

위의 색+바이올렛

로우엄버+인디고+울트라마린 딥

오페라+퍼머넌트 옐로우 오렌지

셉 그린+퍼머넌트 옐로우 오렌지

반다이크 브라운+울트라마린 딥

레몬 옐로우+퍼머넌트 그린

셉 그린+울트라마린 딥

위의 색+후커스 그린

레몬 옐로우+비리디안

반다이크 브라운+올리브 그린

후커스 그란+인디고

초벌

세룰리안 블루에 울트라마린 딥을 약간 섞어 많은 양을 만들어 놓은 후, 물의 양으로 옅은 정도를 조절한다. 가지고 있는 평붓(바탕붓) 중 손가락 두 개 정도의 넓이를 가진 붓이 있다면 좋고, 없으면 둥근 붓 14호 정도가 넓은 하늘을 단번에 채색하기에 편한 크기이다. 220g 캔트지는 적당히 두껍기 때문에 앞의 바다그림에서 하늘 칠하듯이 미리 물칠을 해 놓고 블루를 올려도 좋으나, 이 그림에서는 만들어 놓은 색을 연하게 하여 물칠 대신 단번에 칠하는 방법을 택했다. 옅은 하늘색을 넓게 칠한 다음, 마르기 전에 화장지를 이용해서 구름 형상을 닦아내고 세밀한 외곽 부분은 깨끗한 붓에 물만 묻혀 닦아내며 구름을 묘사한다. 주의할 부분은 구름이 주인공이 아닌 보조자의 역할에 머물 수 있도록 지나친 묘사는 피해야 한다는 점이다.

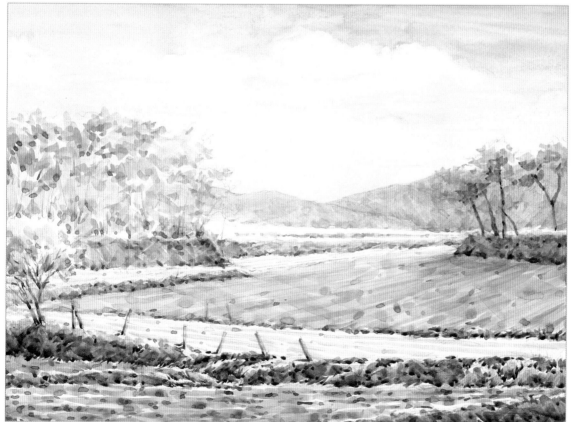

중벌

앞서 채색한 하늘이 다 마르기 전에 반다이크 브라운에 울트라마린 딥을 섞어 가라앉은 회청색이 만들어지면 먼 산을 채색한다. 이때에도 큰 붓을 사용해야 붓자욱을 줄일 수 있다. 칠한 터치가 중간쯤 마르면 앞의 색에 후커스 그린을 약간 넣어 만든 색으로 한번 더 채색하여 두께감을 표시하는 것으로 먼 산의 채색이 끝나게 된다. 멀리 보이는 산은 칠하는 색의 무게가 과하지도 덜하지도 않아야 화면의 먼 발치에서 은근하게 존재하는 원근이 살아나게 되는데, 역설적이지만 그렇게 제대로 잘 그렸을 때에는 존재감이 약하면서도, 잘못 채색되어 너무 강할 때에는 그림 전체가 뒤틀어지는 큰 비중을 가지고 있다.

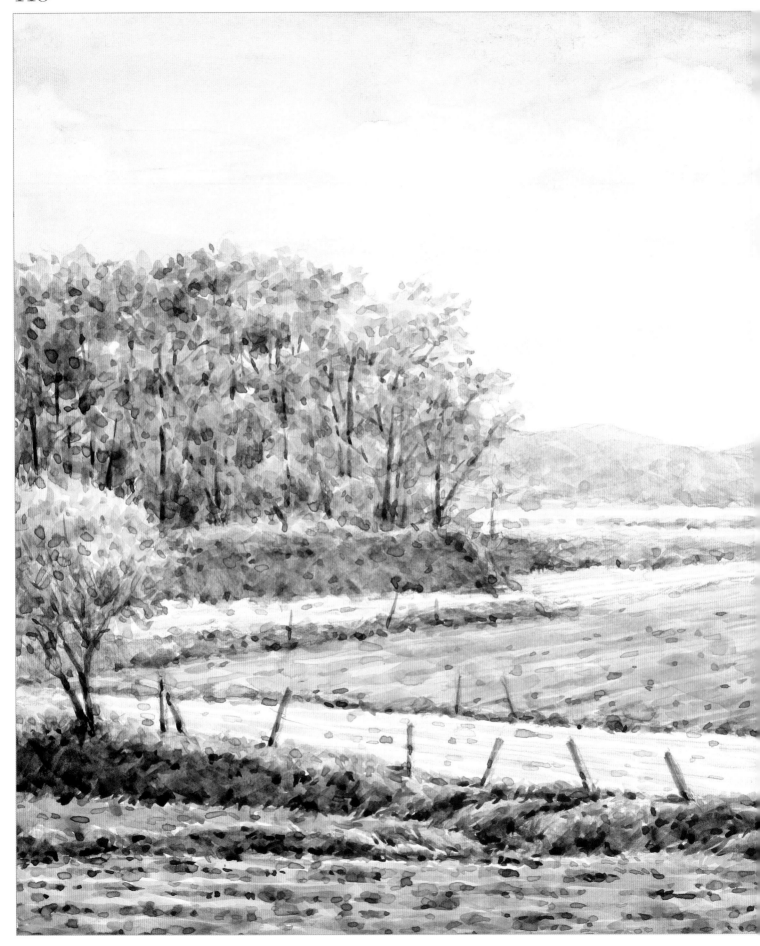

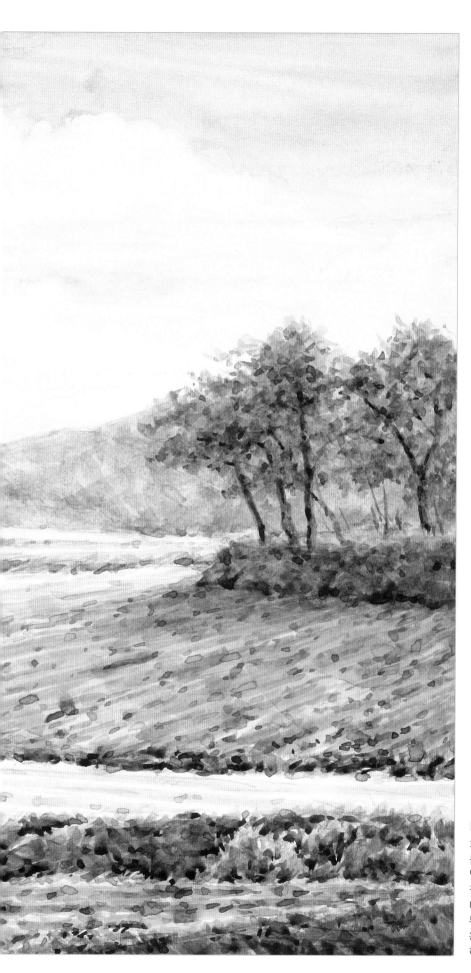

마무리

화면이 중앙에 위치한 밭고랑과 좌우의 언덕은 중간 정도의 선명도
를 유지하도록 채색한다. 강하게 묘사하는 부분은 제일 앞의 둔덕과
밭고랑이 되어야 그림의 수평적인 무게가 살아나며 듬직하게 구도를
잡아주게 된다. 화면의 맨 위에서 아랫부분까지 Z자 모양의 구도를
따라 보는 사람의 시선이 움직일 수 있도록 처리한다. 앞은 사소한
부분이라도 묘사하여 포인트가 되도록 하고, 멀리 빠져 나가는 부분
은 약하게 채색하여 완성하는 기본적인 원리는 항상 동일함을 기억
하자.

농가 풍경

영상설명

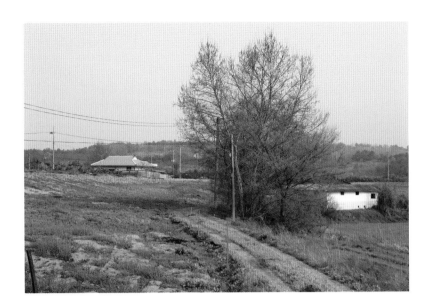

스케치

넓은 시골의 한적한 풍경을 어떻게 도화지에 옮기는 것이 효과적일지 구도연습 하기에 좋은 풍경이다. 촬영해 온 사진을 보며 이리저리 구도를 궁리하다가, 화면의 중앙에서 오른쪽으로 주제가 되는 나무와 길, 농가를 배치하기로 결정하였다. 자연물은 구도 안에서 요모조모 꾸며가며 스케치 하는 것이 가능하므로 여기서는 하늘 끝까지 닿아있는 키 큰 나무의 높이는 줄이고, 멀리 보이는 산의 형태는 조금 꾸미면서 간단하게 스케치 했다.

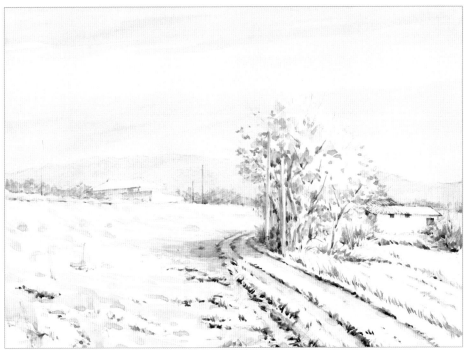

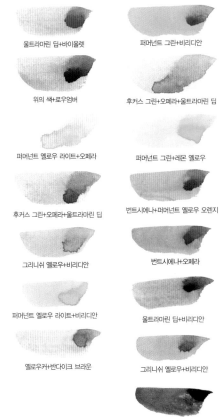

<table>
<tr><td>울트라마린 딥+바이올렛</td><td>퍼머넌트 그린+비리디안</td></tr>
<tr><td>위의 색+로우엄버</td><td>후커스 그린+오페라+울트라마린 딥</td></tr>
<tr><td>퍼머넌트 옐로우 라이트+오페라</td><td>퍼머넌트 그린+레몬 옐로우</td></tr>
<tr><td>후커스 그린+오페라+울트라마린 딥</td><td>번트시에나+퍼머넌트 옐로우 오렌지</td></tr>
<tr><td>그리니쉬 옐로우+비리디안</td><td>번트시에나+오페라</td></tr>
<tr><td>퍼머넌트 옐로우 라이트+비리디안</td><td>울트라마린 딥+비리디안</td></tr>
<tr><td>옐로우커+반다이크 브라운</td><td>그리니쉬 옐로우+비리디안</td></tr>
<tr><td></td><td>인디고+브라운 레드</td></tr>
</table>

초벌

울트라마린 딥에 바이올렛을 섞어 바탕붓으로 하늘에서 산까지 덮어 전체를 한번에 칠한 후, 남은 색에 로우엄버를 약간 섞어 색을 가라앉혀 먼 풍경의 작은 나무숲을 채색한다. 넓은 바탕 붓에 퍼머넌트 옐로우 라이트에 오페라를 조금 넣어 만든 아이보리 색을 묻혀, 종이 윗부분의 하늘을 덮어 칠하여 저녁 무렵의 하늘빛 느낌으로 연출한다. 남은 색으로는 아직 농사를 짓지 않은 황토색 땅의 먼 부분부터 연하게 펼쳐 칠하며 초벌색으로 나무와 농가의 명암구분을 한다.

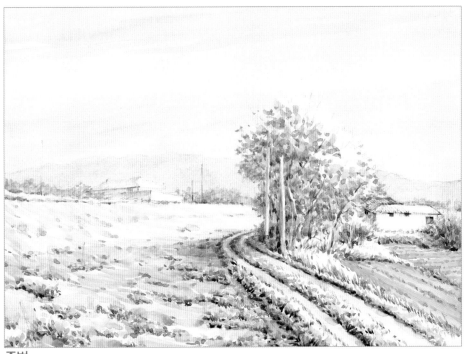

중벌

그리니쉬 옐로우에 비리디안을 섞어 나무의 어두운 부분과 빛이 만나는 부분을 덮어 칠한다. 흙의 잔풀과 도로의 풀숲에도 군데군데 색을 칠해 놓고, 마르도록 두는 사이에 오른쪽의 초록색 어린 밀밭을 칠한다. 퍼머넌트 그린에 비리디안을 섞으면 선명한 풀색이 나오므로 물로만 농도조절을 하여 두 번 겹쳐 칠했다. 옐로우커에 반다이크 브라운을 섞어 색의 무게를 조금 가라앉혀 앞부분의 흙을 칠하며 밀도를 올린다. 흙이나 풀은 단번에 채색이 끝나는 것보다 여러 번 터치가 올라가면서 색상 변화를 주면 훨씬 깊이 있는 완성도를 낼 수 있다.

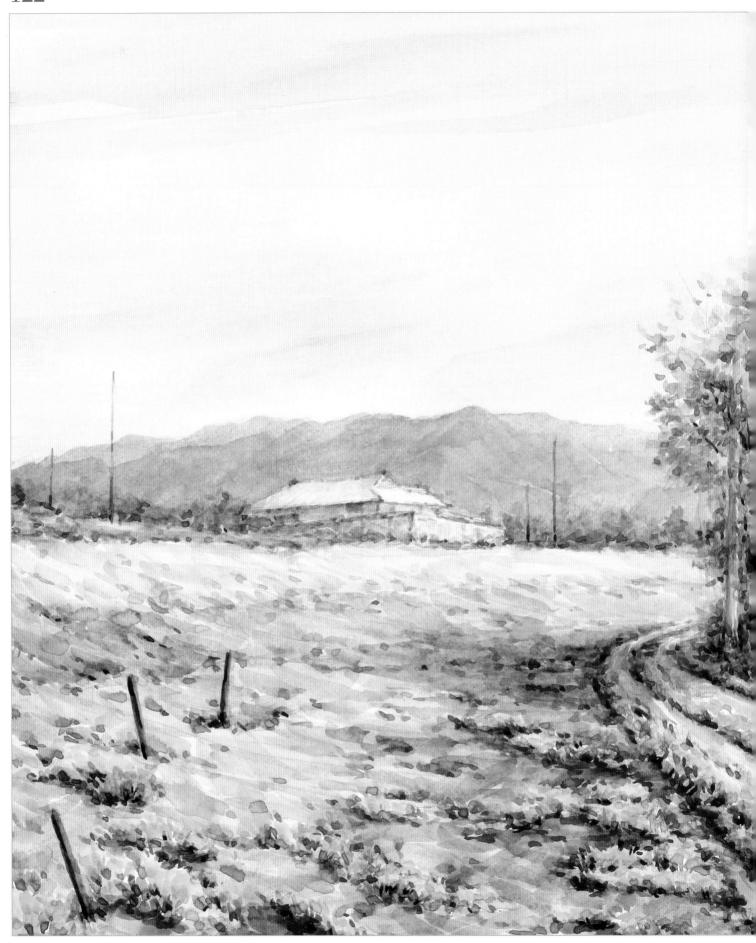

마무리

4월의 들판은 이른 농사를 지은 곳과 아직 시작하지 않은 곳의 색상 대비가 산뜻하다. 농가의 어두운 부분을 차분히 가라앉혀 완성하고, 황토색 흙의 선명도를 높이기 위하여 번트 시에나에 퍼머넌트 옐로우 오렌지와 오페라를 번갈아 섞어가며 터치를 올렸다. 채색을 끝낸 산의 경우 두세 번 덧칠하는 것은 좋지 않으나, 중앙의 나무를 완성하고 보니 상대적으로 밀도가 떨어져 보이기에 후커스 그린에 오페라와 울트라마린 딥을 섞어 작은 봉우리의 이미지를 더 넣으며 마무리했다.

하늘과 바다

영상설명

풍경 수채화에서 단골로 등장하는 하늘은 작가가 의도하기에 따라 멋진 배경이 되기도 하고, 때로는 주제부를 살리기 위한 단순한 바탕에 그치기도 한다. 물론 국내외 전업작가들 중에는 하늘의 표정만 전문적으로 그리는 사람들도 있어, 단순한 바탕이나 배경 이상의 큰 의미가 있는 자연의 소재임은 굳이 밝히지 않아도 알 것이다. 하지만 작품수채화로의 방향이 아닌 기본 실기법을 진행하고 있는 본 교재에서는, 바다나 들판의 자연풍경에서 큰 면적을 차지하는 바탕의 존재에 의미를 두고 하늘 표현을 연습하여 더욱 우수한 학생작이 되도록 하는 방법에 포인트를 두고 연습할 것이다. 먼저 그림그릴 곳의 풍경 주제를 선택한 후, 구도 면에서 볼 때 하늘이 차지하는 면적의 크고 작음에 따라 구름도 넣으며 묘사를 할지, 아니면 푸른 하늘색 느낌만 살짝 주며 바탕의 역할로만 만족할지를 결정하도록 한다.

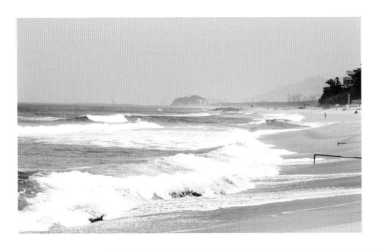

스케치

간단한 스케치지만 처음에 하늘과 바다의 면적을 도화지 중심에서 위 아래로 나눌 때에는 계산된 생각이 필요하다. 하늘을 넓게 하여 구름이나 하늘색의 변화를 중점으로 하고 싶다면 바다는 중앙선보다 아래쪽으로 적은 면적이 되게 배치하고, 이렇게 파도와 해변의 모래를 주제로 하려면 파도의 면적을 더 많이 잡아 화면의 중앙선보다 위로 올라가도록 하여 스케치 하면 될 것이다.

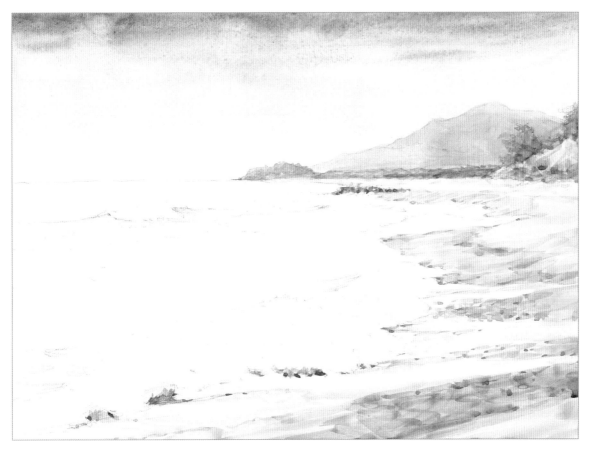

초벌

파도가 부서지는 포말과 모래사장의 복잡함 만으로도 충분히 아기자기한 그림이 될 수 있으므로 하늘색은 최대한 간단하게 한다. 울트라마린 딥에 피코크 그린을 섞은 색을 잔뜩 만들어 놓은 후, 스케치되어 있는 산까지 미리 깨끗한 물칠을 해 놓았다. 물이 도화지에 스며드는 것을 살피다가 물의 번들거림이 적어지면, 만들어 놓은 물감을 넓은 바탕붓에 묻혀 단번에 채색한다. 포인트가 되는 점이라면 블루의 짙은 색이 위에 머물고, 수평선과 닿는 중앙으로 내려갈수록 색이 옅어지도록 한다는 점이다. 또한 하늘이 덜 마른 상태에서 비리디안에 바이올렛을 섞어 먼 산 풍경도 칠하면, 산의 외곽선이 부드럽게 종이에 스며들어 보기에 편하게 된다.

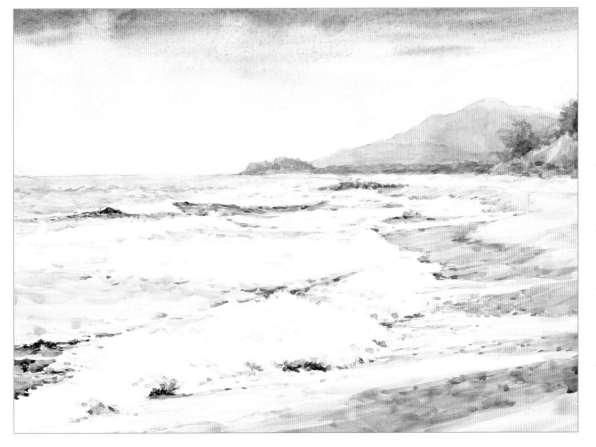

중벌

옐로우커에 레몬 옐로우를 섞어 만든 맑은 노란색 계열로 모래사장의 밝은 부분과 먼 곳을 펼쳐 바르듯이 채운다. 터치의 변화가 크게 중요하지는 않지만 수평으로 펼쳐지는 구도이므로 가로방향 붓자욱이 되도록 터치한다. 로우엄버에 오페라를 약간 섞어 만든 살구색으로 모래사장의 중간면적을 채우고, 그 위에 로우엄버에 울트라마린 딥을 섞어 만든 색으로 물기가 젖어있는 모래부분을 칠했다. 파도의 짙은 색은 비리디안에 울트라마린 딥과 퍼머넌트 그린을 섞은 색으로 떠내는 듯한 터치로 칠하고, 잔잔한 물결에는 세룰리안 블루와 비리디안을 섞어 약하게 채색한다.

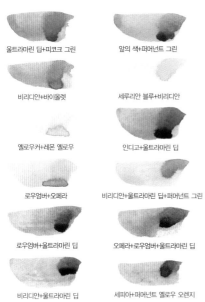

울트라마린 딥+피코크 그린 　앞의 색+퍼머넌트 그린

비리디안+바이올렛 　세루리안 블루+비리디안

옐로우카+레몬 옐로우 　인디고+울트라마린 딥

로우엄버+오페라 　비리디안+울트라마린 딥+퍼머넌트 그린

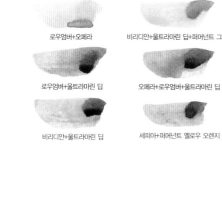

로우엄버+울트라마린 딥 　오페라+로우엄버+울트라마린 딥

비리디안+울트라마린 딥 　세피아+퍼머넌트 옐로우 오렌지

마무리

파도의 흰 포말은 종이 자체의 흰 색이 가장 깨끗한 하얀색이므로 화이트를 최대한 남겨 놓으며 옅은 무채색으로 약간의 명암만 구분한다. 이 때 부드러운 물방울 자욱이 고여지도록 하려면 붓에 묻혀가는 무채색의 양이 넉넉해야 한다. 모래사장에 남겨있는 바닷물은 갈색과 하늘색이 조금씩 묻어 있는 느낌이 되도록 하고, 화면 맨 아래쪽의 모래는 실제 보이는 것보다 더 거칠고 깊어 보이도록 묘사하여 그림의 위와 아래에서 하늘과 모래의 긴장감 있는 무게가 묘사로 설명되도록 유도하며 마무리한다.

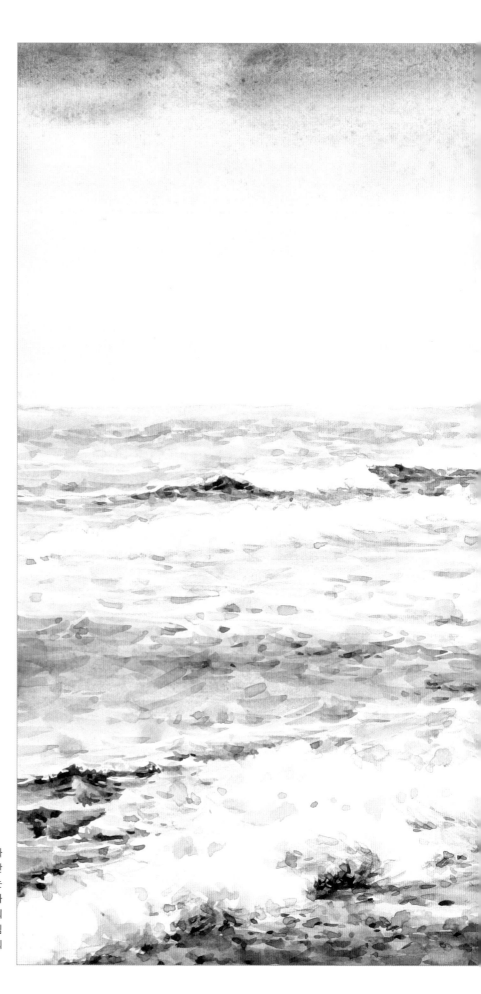

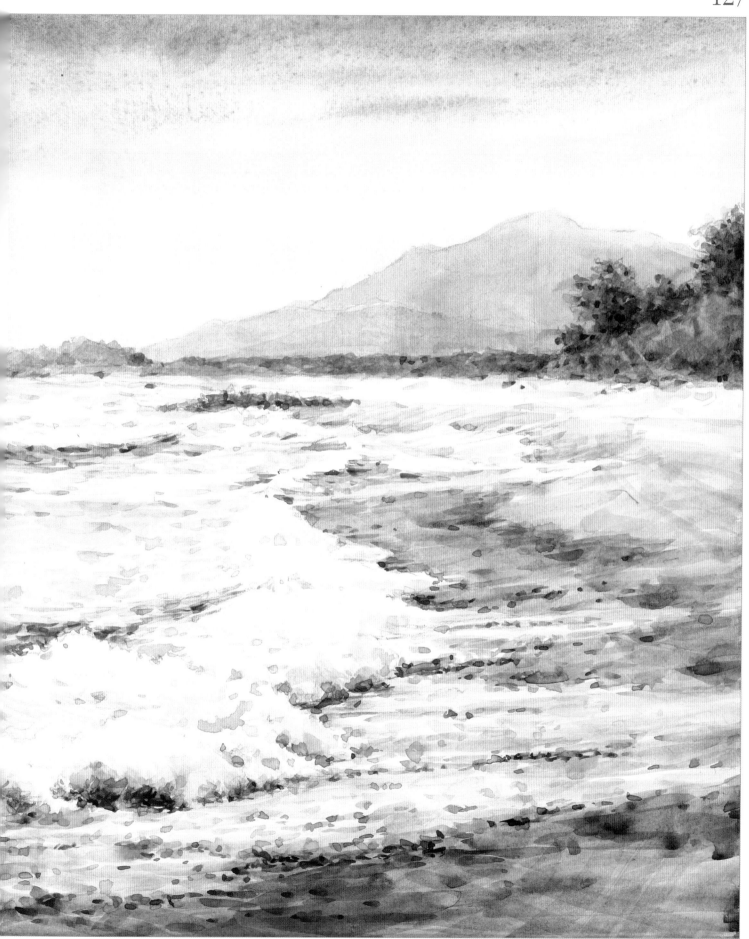

수행평가 대비 이론

풍경수채화

ISBN : 978-89-93399-35-6

가 격 : 15,000원

초판 1쇄 발행 : 2012년 6월 20일
재판 1쇄 발행 : 2017년 6월 12일

저　　자	김수산나
기　　획	남윤수
책임편집	구본수
디 자 인	오승열
마 케 팅	박좌용

펴 낸 곳	엠굿[미대입시사]
출판등록	1989년 3월 15일 서울 라－09923
주　　소	서울시 마포구 어울마당로 26 제일빌딩
전　　화	02－335－6919 / Fax 02－332－6810
홈페이지	www.mgood.co.kr